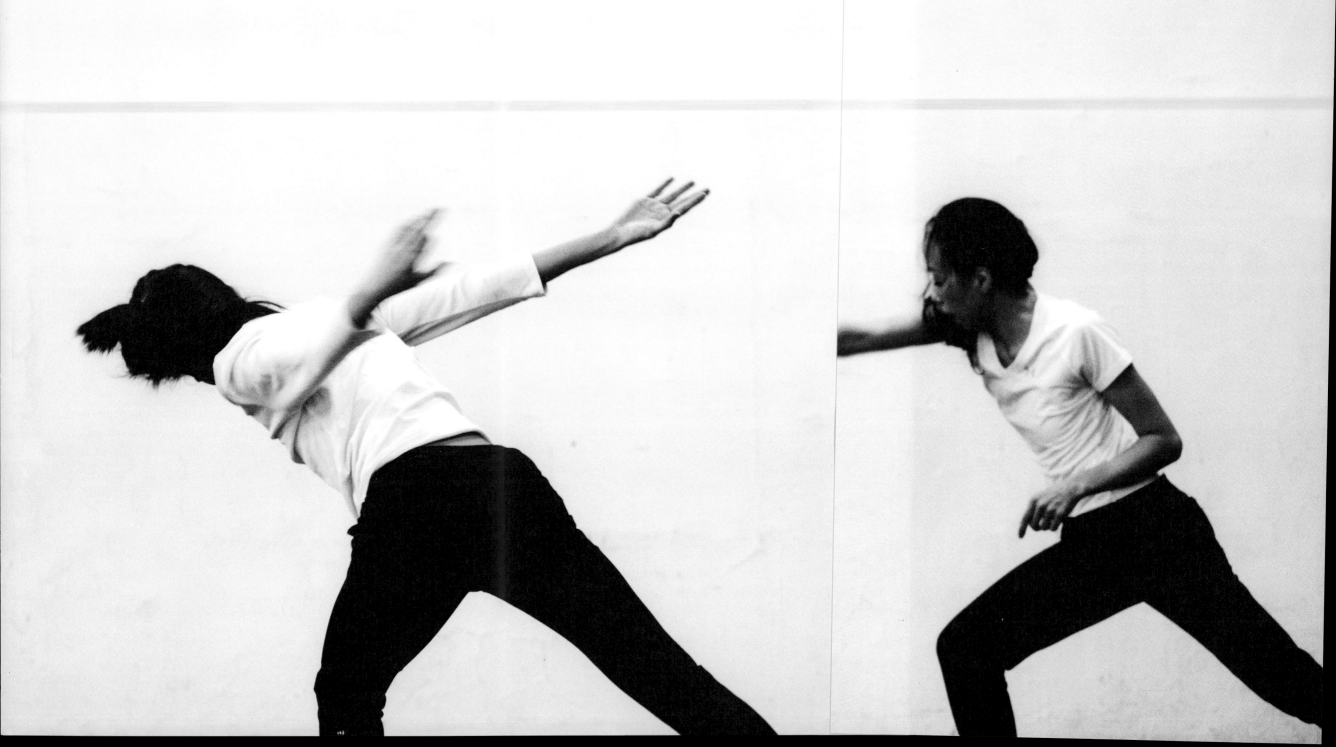

我心我行
Salute

許芳宜 著

獻給我的父母親

目次 contents

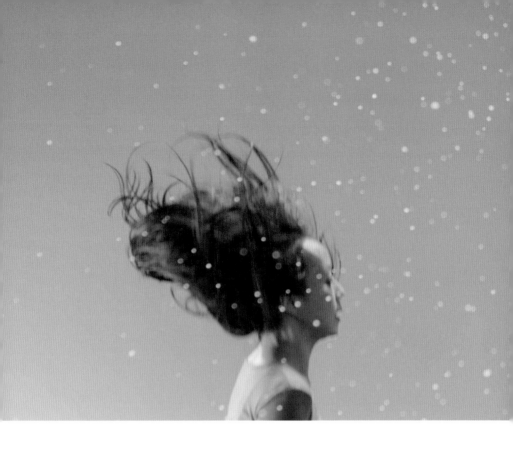

不只是明星

TVBS新聞台新聞部總監　詹怡宜

當年《一步一腳印》節目正規劃要在週日晚間十點重要時段播出，我最傷腦筋的是第一集的人物該選誰，不希望是知名大人物，又覺得第一集不能太平凡，直到找到許芳宜。

二○○六年第一次採訪她，看她專注練舞看到出神，聽她的訪談內容受到震撼，巴不得更多人認識她。這之後，我們的節目製作了十多年，我始終認為第一集人物許芳宜就是代表「一步一腳印發現新台灣」精神的最佳典範，因為她有種能激勵人的獨特魅力。

回憶起來，第一眼見到芳宜，老實說，是覺得這漂亮女生的髮際線怎麼那麼高。但說也奇怪，開始報導與認識她之後，就沒再注意過髮際線，可能

是她還有太多特質吸引你注意了，相較之下，髮際線真的算不上一件事。

芳宜對專業的專注當然是我們一開始的報導焦點。二〇〇六年五月的報導記錄了她回家鄉宜蘭的演出，一個站上世界舞台的台灣之光是多麼讓人振奮。我們深刻感受到林懷民說的：「看許芳宜跳舞，會捨不得移開目光，深怕自己一眨眼錯過什麼。」你會好奇，即使自己不太懂舞蹈藝術，怎麼也不知不覺在讚嘆中進入她的肢體情境裡。

另一個吸引人的特質，是她那麼「國際化」卻又那麼「在地化」的反差。跟著芳宜回宜蘭家裡，看到以她為榮的家保留著她從小到大的照片、獎盃獎狀與報導，爸爸、媽媽、姐姐的熱情說笑與認真勸酒（真的，芳宜全家超好酒量），你知道那是我們所熟悉的親切感，異於常人專注苦練的芳宜也有與我們常人無異的一面。

二〇〇六年第一次的報導，我確實想好好把眼前看到的這位閃耀國際巨星介紹給大家，包括她的成就、苦練與家庭背景。但二〇一二年再一次採訪芳宜，我覺得自己看到的不只是一個明星，而是一種反省自覺且豐富的生命

狀態（附帶一提，有機會做這種觀察，正是記者工作最美妙的部分）。

那年她正籌備一場與國際知名舞者共同的演出，我以為舞者大概都是忙著這類的事。一聊下來才知道，這六年之間，大約是她從三十多歲邁入四十歲的階段，身為國際現代舞巨星，原來也會經歷徬徨、挫敗感、也會憂慮未來、也會有好多想做的事但不知從何開始……。我也才知道，這六年當中，她在國外舞團闖蕩後回到台灣成立「許芳宜＆藝術家」並開始「身體要快樂」教室。她認真投入栽培年輕舞者的工作，成為新的志業。我看見一個苦練有成的大明星站在屬於自己的舞台上招手，邀請更多孩子們跟她一起跳上舞台。芳宜已進入另一種生命狀態。

她有獨特的感染力。二〇一二年的那次採訪經驗很美好。我和攝影在她教室裡看她一次次練舞，連我這手腳常不協調的形體笨拙者都想動了，她一再重複幾個動作，告訴我雖是相同的手部動作，但她正在決定眼神要看著手還是不看手，我竟真的看出，定睛不同位置像是在說不同故事。原來不是反覆練習就好，原來跳舞時腦袋不是空著，是一直在思考每次呈現出的效果。

我不會忘記那天她示範了一個雙手微開站立的動作，芳宜說可以只是站著把動作做完，但也可以站得頂天立地，跳出框框，站出一種大無畏的感覺。我當下被她光是站著的氣魄震住，心想：好想也學會這樣站著。

離那次採訪又隔了六年，這次芳宜自己寫了一本書，再度見識到她鼓舞人心的能力。如同她掌握身體收放自如的功力讓人目不轉睛，她也把她自己的壓力弱點、與自己的對話過程，以及人生轉折的思考都攤開在大家面前。讀她的文字就像聽她講話、看她跳舞一樣，心會澎湃。芳宜仍不愧是我心目中一步一腳印精神的最佳代表。

身體是生命的殿堂

林惠嘉

生物學研究員

第一次認識芳宜，是她透過朋友邀我看《Errand into the Maze》，表演開始了好一陣子，才出現一張東方面孔。我愈看愈緊張，不知道等下見面該說什麼好，再過了一陣子，又上來一張東方面孔，我立刻直覺知道，今晚到後台不會尷尬了。

我對舞蹈一竅不通，可是看芳宜跳舞卻感動不已。芳宜跳舞是一個關節一個關節的跳，你可以看到她全神貫注，讓每一根肌纖維在精準的那一毫秒被牽動，你不敢呼吸，深怕打擾了這神聖的獻禮。

芳宜是如假包換的天使下凡。她誠實誠懇，一步一腳印，親身示範給人們看，如何能把夢想變成事實，並且發揚光大。縱使早已聞名國際，芳宜

二十多年不變，就像苦行僧，只為舞蹈而活。跑遍全世界卻永遠只知道機場、旅館跟劇院，她小心呵護這份天賜的才能，不讓任何雜念玷汙了這神聖的使命。

芳宜奉行「吾日三省吾身」，除了隨時記錄各種想法與心得，旅行歸來還會邊擦地邊檢討此行的得失，多年來不停鞭策自己，追尋下一個挑戰。芳宜的生命旅程跟每個人一樣，需要披荊斬棘，再加上她追求極致完美，一路上傷痕累累、失敗絕望，讓她發現人類最寶貴的祕密。

當芳宜不想誠實面對問題、想要逃避時，她全身就像「長蟲一樣很癢，坐立難安」，當她要開始表演時，「身體的細胞蠢蠢欲動，指尖開始相互牽引尋找對方」；當她在寒冷的異鄉表演時，身體記憶的家鄉溫度讓她能夠「站在他鄉，大無懼的不卑不亢」。

聆聽身體，讓芳宜在害怕、迷失時找回自己、認識自己，得以不斷地勇往直前：「我沒有宗教信仰，就相信身體」，讀到這裡，讓我不禁想起，不懂舞蹈的我，看她跳舞時而有的感動。

原來，老天生我們，這輩子面對無窮的挑戰所需要的工具，都早已儲存在我們的身體裡，芳宜大方地分享累積多年的奮鬥史，告訴我們，身體是我們的最大資產，它是我們最親密的戰友，最誠實的評論，也是最忠實的支持者，真正值得經營一輩子的藝術叫做「身體」！身體是生命的殿堂，同樣是沒有宗教信仰的我，甚至想大膽的說：「神就住在我們心中，我們的真我就是神。」我真希望兩個兒子成長時就有芳宜的這本書，我真希望我自己成長時就有芳宜這本書！

向身體致敬

好多心情，好多矛盾，當我不知道如何用文字或語言表達時，我用身體做了一部作品《我心我行》。原來最終可以讓我放心、讓我安靜的還是「聽見身體，忠於自己」，簡單的幾個字，竟花了我幾十年全部的力氣。每當聽見有人高喊「做自己」時，我的心總偷偷地說：「真的好不容易！」

年輕時，以為「只要我喜歡有什麼不可以」，漸漸的我看見，只是喜歡，不會有長時間燃燒的熱情。從舞蹈的專業中，我認識自己，我看見自己，不想成為只是差不多的人，我想做一個自己看得起的人，這當中我看見自己石頭樣的個性；從舞蹈的藝術中，我看見自己，不想成為只是用身體服務舞步的人，我想要身體成為藝術，這當中我看見自己身體的驕傲。我這個、我那個，我、我、

我、我，都只是一個為了認識「許芳宜」的過程，「我想要」、「我喜歡」、「我需要」……一切種種，更是經歷許多顛簸後，也才慢慢看見真實的自己。

說「我喜歡跳舞」是很容易的，但到底喜歡什麼？喜歡掌聲的環繞，還是舞者肢體的美妙？喜歡身體的挑戰，還是極限的快感？是喜歡舞蹈還是愛上身體？一切的一切真的很辛苦，為什麼還要繼續？這是一種對身體的上癮，還是喜歡上和自己一起努力的自己？一個簡單的問題：為什麼喜歡跳舞？我用身體想了幾十年，才發現，原來舞蹈這趟人生旅行，帶我學習的是身體，是自己。

我為不會說謊的身體而瘋狂，我享受身體純淨的快樂，我感激身體給我的信心，讓我選擇相信，我感謝身體非做不可的勇氣，讓我把自己還給自己。幾十年來，我的身體能量來源沒有科學數據，只有身體力行的證明。身心，身心，長久以來相互扶持；是身體的毅力，支持著我的決心；是身體的誠實，教我忠於自己。

值得經營一輩子的藝術叫「身體」，我向你致敬。

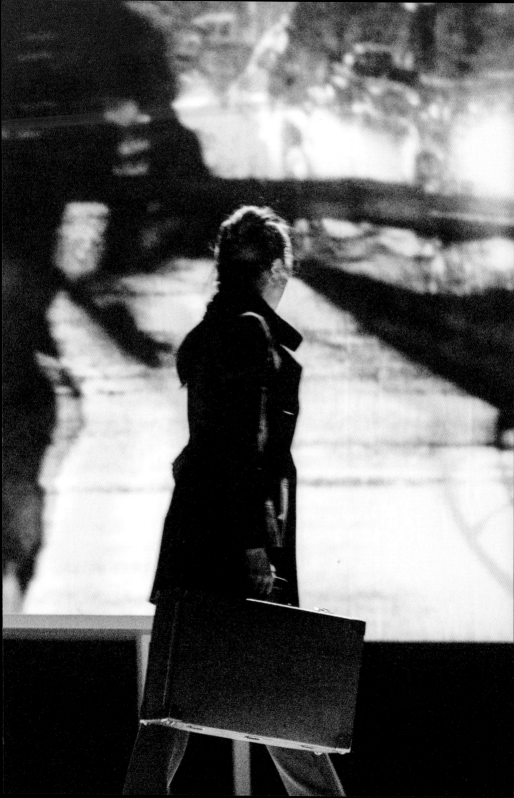

我心我行

一場動盪，讓我失去了一切。

當時我覺得老天不公平，讓我一切從新開始；

多年後回望，我感激老天爺，

當時什麼都沒給我留下，只留下許芳宜。

若不是這樣，我不會是現在的我。

我的名字叫做許芳宜，十九歲我許下人生的第一個夢想：我要成為職業舞者。二十三歲我做到了，三十六歲人生目標開始搖晃，三十九歲強迫闖關，四十歲全新方向。

老天爺很照顧我，無論走到哪兒，總讓我有機會體驗不同的人生功課，有些功課看似簡單卻十年都過不了關，有些功課因為站在懸崖，卻因一轉念而開啟了人生的另類樂章。二十五個年頭過去了，我創造了屬於自己的職業生活、生命態度，因為我很堅強嗎？不是，是因為害怕所以學習堅強，因為害怕所以假裝勇敢。

因為經常身處他鄉，讓我有機會生活在不同的文化背景，看見不一樣的美好風景，我不崇洋卻更珍惜家鄉。外國的月亮沒有比較圓，但我經常想，為何身處異鄉的孤寂可以創造出不平凡的專注與堅持？是因為追夢所以強迫勇敢？因為太辛苦所以沒機會害怕？還是因為前進不容易，所以退縮不是選項？多少個異鄉夜晚，自己和自己打架，無聲的戰場卻遍體鱗傷，無止盡的孤單連氣息也害怕更換。我知道地球不會因為一個人的悲傷而停止運轉，但

我相信可以選擇創造不一樣。

第一次背著行囊離開家鄉，我告訴自己：要活得精彩，活得像樣。第二次離開，我體無完膚卻想要成為太陽。人是否遇見艱難，才更能看見勇敢，是否只有面對，才有機會創造不平凡。

一個身體的夢想

就是不滿足，說不上來的一股衝動和慾望，我覺得不夠、不夠，還想要更多，身體很飢渴、很餓，創作、夢想這件事情，只有餓到極點時才會想盡辦法為自己創造。

為什麼會有舞作《我心我行》，其實這就是我的生活吧。經常從行李箱中拿出不同的角色和心情，他們可能是我、可能不是我，他們有男有女，有天使也有惡魔，我總是可以在其中看見自己，可能是因為太孤單了吧。我可以看見自己的異想世界，它像一個房間也像一間精神病院，我想像自己可以

漂浮，想像自己有超能力，還有控制不住的焦慮，這也是我真實的一部分。

從年輕的時候，十九歲想要成為職業舞者，拚命去衝，拚命去闖，一直到現在很多人說：「許芳宜妳還在跳啊！」哈哈，許多人可能不知道身體意志的強大是不容易左右的吧。我記得快要四十歲的時候，感覺找不到人生方向，很恐懼很沮喪，我不知道接下來的路該怎麼走，身為一個職業舞者，我不知道什麼是從容面對，什麼是優雅轉身，就在這關鍵的時候，李安導演問

我：「妳最會做什麼？」

我回答：「最會跳舞！」

導演：「那就去跳啊！」

是啊！有困難嗎？這麼簡單的問題，我傻了嗎？到底是誰恐嚇了我的腦袋、綁架我的思維？一直以來，我就是個用身體在說故事的人，一天又一天，我的身體像日記一樣記錄著生命的歲月，我用身體說著別人創造的故事，也用身體說自己的故事，我可以讓身體化身古老的傳說，也能讓身體成為當代的精緻藝術。我竟忘記幾十年透過身體書寫的歲月裡，豐富的滋養早

已化為身體無限的財富與能量。我沒有開發自己內在的強大潛能，也忘記身體的富裕和堅強，反而一昧地四處亂抓浮板，尋找明星的亮度為自己打光，莫名地被想像一口一口吞噬著理智與思想。

話說到頭，是不想面對也是害怕面對吧。我不確定自己一個人行嗎？更不知道一個即將面臨不惑之年的舞者，如何再次站上世界舞台。這次我期許的不只是一份職業了，我要的是和世界頂級同台。沒人教我四十歲如何轉彎，也看不見心儀的學習榜樣，這時候編舞家 Mr. Feld 告訴我：「把自己變成太陽」——於是我開始用身體為自己、為別人創作的路，從學習愛自己的獨舞《Oneness》開始，到《Way Out》尋找出口的無聲吶喊，《Chinese Talk》成長記憶的根本，到《我心我行》自己和自己的戰爭。

你和自己打過架嗎？二〇一七年秋天，我在《我心我行》的演出中狠狠地跟自己打了一架，這已經不是第一次和自己打架了，只是從沒想過有一天會打上舞台和觀眾一起分享。第一次和自己打架是一九九四年離開台灣的時候吧！

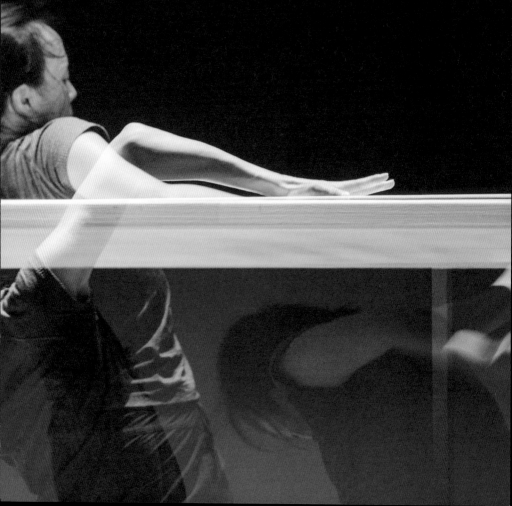

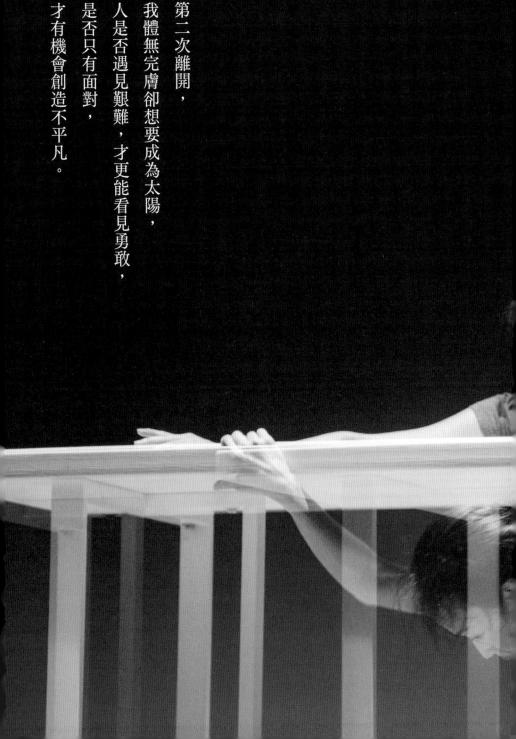

第二次離開，
我體無完膚卻想要成為太陽，
人是否遇見艱難，才更能看見勇敢，
是否只有面對，
才有機會創造不平凡。

面對不惑之年，好像只有面對才能看見真實，只有放下才能隨心。

簡潔的智慧教我，世上最大的苦惱莫過於自己為難自己。四十歲的美麗不只是感性肉體，優雅的智慧讓人更加珍惜，身體變聰明了，懂得收、懂得放。別人用嘴巴說故事，我用身體說故事。

多少個夜晚、多少心酸，傷心難過時戴上耳機，拒絕世界的瘋狂，身體跟隨韻律搖擺，沒有任何觀眾只有「身體」——你是我的舞伴。你說只想著取悅別人就看不見自己，你不知道什麼是謊言，你不懂得什麼叫背叛；謝謝你每天教我一點點的信任與勇敢；也對不起，我花了好長時間才認識你帶給我的智慧與溫暖。因為跳舞，我愛上身體；因為身體，我認識自己。身體會說話但不會說謊，是天職也是天命。一個夢用身體做了二十五年，我把每一場演出都當做第一場，也當最後一場。身體的淋漓盡致帶給我無限的踏實與感激，我不知道自己還會站在劇院的舞台上多久，但我知道不夠了，雖然不知道未來還會看見什麼、遇見什麼，只知道身體的夢要繼續做。

親愛的朋友，你問我要跳到什麼時候，我說有一天我在床上，手還在晃

呀晃的時候，我也覺得還在跳舞啊！身體的任何表達形式對我來說都可以是舞蹈，什麼時候停止？不呼吸的時候應該就停了（微笑）。

向身體致敬不是結束，是為了迎接新的開始。二十五年職業舞者生涯，安撫我的是你，挑戰我的是你，陪伴我的是你，親愛的身體，謝謝你！

Salute to You.

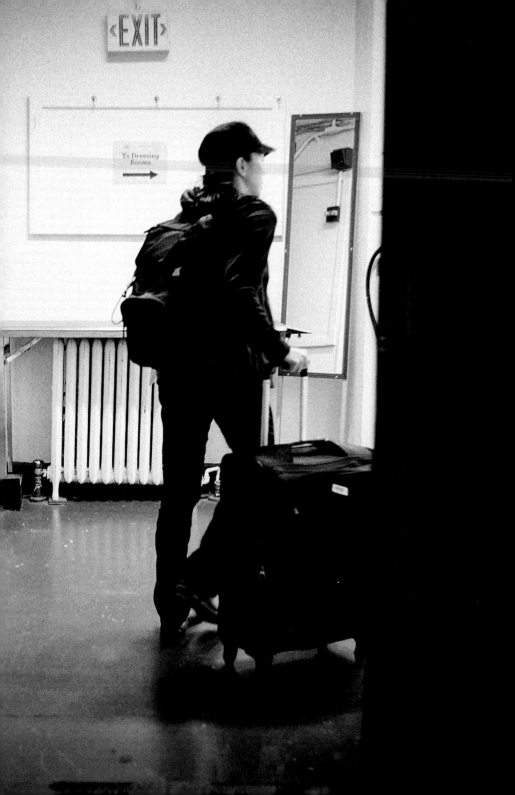

為什麼你在這裡？

就在自我壓抑到快要爆炸時，

腦波開始震盪，

思緒竟然開始浮現，

所有的文字

開始自己組合排列成為看不見的語言。

一九九四年秋天，我第一次到紐約工作。那時候的我剛大學畢業，提著兩個行李箱飛到紐約，為了省錢，我住在離市中心曼哈頓很遠的地方，沒有親人、沒有朋友、沒有語言能力。因為臉皮薄害怕麻煩人，所以凡事自己來，一切慢慢來，真的，我學什麼都慢，我就是一隻烏龜，還是一隻輸在起跑點的烏龜，又慢又膽小。腦袋裡可以用的單字非常少，沒有交流、無法對話，每天除了上舞蹈課和參加甄選，之外的時間幾乎都在坐車、走路和迷路中度過，但我從沒忘記自己「為什麼在這裡」。

剛到紐約的前三個月，我幾乎是個啞巴，日子一天一天的過，生活無聊又寂寞，但心裡總是滋味無窮。就在自我壓抑到快要爆炸時，腦波開始震盪，思緒竟然開始浮現，所有的文字自己組合排列成為看不見的語言，那是一種很奇妙的感覺——很私密，很自由，也可能很危險。就像許多小孩的成長過程中，會有自己的隱形朋友或玩偶朋友，他們可能都是自己創造的，總之，從那一刻起，我也開始有了說話的朋友、藏在腦袋裡的朋友，我稱他們⋯小天使。我們經常一起觀察，偶爾也會交流，在地鐵觀察車廂裡每個人

的姿勢、臉孔，想著他們在想什麼。當時的年代還沒有智慧型手機，所以大家不會忙著低頭滑，多數的人都在看報紙或看書，再不就是閉上眼睛睡覺休息，也有許多人戴起耳機與世隔絕，活在自己的世界裡。

當時的我也算是耳機族，搭地鐵經常是我做功課的時間，耳朵聽著音樂、腦子練著身體，只是車廂裡人來人往，碰撞時，專注的思緒很容易被打斷，腦袋裡的身體也無法繼續，但我可以一次又一次不斷地重來，長久下來，讓我練就一個會跳舞的腦袋。

在紐約，感覺多數的人都獨來獨往，一個人吃飯、一個人坐車、一個人看電影，很自在也很自然。紐約地鐵是多數人的交通工具，車廂內人來人往速度很快，聲音很吵、故事很多、感受不少。在車上，我喜歡低頭觀察別人的鞋子再抬頭看人，不戴耳機時，喜歡聽別人說話的方式和聲音，週末與週間差異很大，不同時段會有不一樣的風景。

時間悄悄的過去，一個人的生活變得沒有那麼不容易，曾經搭地鐵像是微旅行，從不熟悉到習慣，從好奇到一切只是平常，日子多了習慣少了熱

情，但我卻沒發現。直到有一天搭車回家，透過車門的鏡面反射，我看見自己的疲累和面無表情，這時彷彿聽見小天使的聲音：「為什麼你在這裡？」這才驚覺，日子一天一天的過，只是用身體過日子，少了語言、閱讀的溝通能力，讓我無法學習；面對生活更是怯步無法享受熱情，這讓我變得很抑鬱。微旅行曾經是我日常的小確幸，但少了生活的熱情，地鐵不過只是一項交通工具，我喜歡「為什麼你在這裡」，簡單的一句話可以深透內心，確認自己是否忘記初衷。這次我知道是時候需要學習了，因為少了熱情與動力的燃燒，很難感覺存在的自己。

微旅行曾經是我日常的小確幸，

但少了生活的熱情，地鐵不過只是一項交通工具。

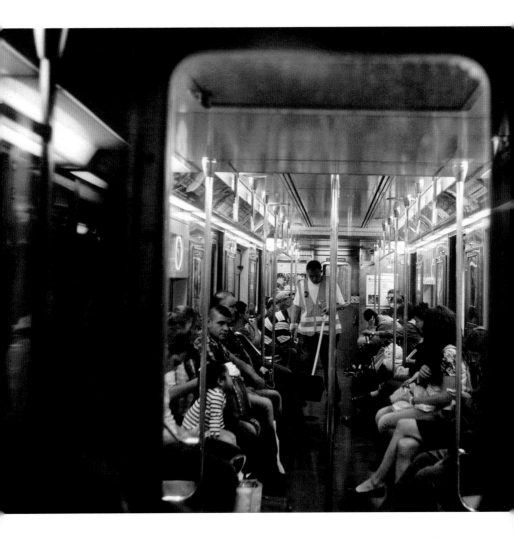

假裝勇敢

我想盡各種失敗的可能
和各種讓自己難堪的畫面，
卻從沒想過——也許會成功。

進入大學的第一天，因為外籍老師 Ross Parkes 先生的一句話：「這小孩有潛力。」讓一個連自己父母都不知如何期待的小孩，瞬間看見希望、看見光；回家後，小孩偷偷為自己許下一個夢想：我要成為職業舞者。小孩從沒告訴過任何人這個夢想，因為她不知道夢想是否會成真，於是她選擇把夢想藏在心裡慢慢養，它是小孩心中第一顆夢想的種子，我叫它「祕密種子」。

誰的祕密？許芳宜的祕密。

自從許下願望的那天起，我的人生開始改變：生活改變、態度改變，凡事只要與舞蹈連結都能讓我關心專注。五年後完成學業，我離開台北來到紐約，開始了異鄉的奇幻旅程。從小成績不好的我，最害怕的東西就是書，從頭「輸」到尾，貫徹始終。英文學習當然也不例外，大一就被當，重修之後也只是邊緣過關。在紐約上舞蹈課時，老師通常使用法文專業術語，所以上課問題不大。但我還是只能用眼睛學習，無法交流或問題。

面對日常生活少了英文溝通能力，當然就非常壓抑，只是我發現，當自己會的語言無用武之地，無法正常溝通時，眼睛會變得非常敏銳，耳朵也異

常靈敏，原來當人所謂的「正常功能」突然關閉其中一項時，其他感官便會全力展開協助補強。無法用語言表達意雖然痛苦，但是親眼見證自己的眼睛、耳朵、腦袋的效率和功能都突飛猛進，還是很開心，特別是身體的整體學習速度變快，讓人很驚訝。上舞蹈課時，除了專業術語之外我什麼都聽不懂，所以必須極度專心地撿認識的單字聽、迅速的用眼睛學習和腦袋記憶，因為不能溝通分享的壓抑很痛苦，我想要表達，想問問題，才剛到紐約，這個新世界還有好多東西等著我學習──我必須開口。

這成了一種強迫學習，強迫自己在短時間內把所有的細節看得更清楚更仔細。只有在不能說、不能問，無法開口時，才發現一個與身體如此親密的自己，卻從來不開發也不感激。已經三個月了，再不學習英文真的不是辦法，

剛到紐約的時候，我覺得所有人都不友善，所有人都沒耐性、很急躁，只有一種人最溫柔，那就是賣早餐的人。每個轉角街口都有早餐車，每個早餐車會有bagel、donut、麵包、雞蛋……等食物。我每天都期待買早餐，因為到了餐車，我只需要伸手一指，東西就會到位，點完之後老闆會微笑跟我

我沒有天生的勇敢，但是我可以假裝，我想只要開始試一次，就可以試第二次，就會有第三次，一直試一直試。

說：「Have a nice day!」然後我回…「Thank you.」就這樣，我就覺得今天有溝通、有交流。有人說話的感覺真好，因為我從來沒有跟任何人有過英語會話，有機會可以回一句…「Thank you.」自以為有互動、有存在感。這是我認為紐約街頭唯一有耐性與溫暖的地方。

於是我想，就從這裡開始吧！我告訴自己，有一天一定要「自己開口買早餐」。我最喜歡吃肉桂葡萄貝果 Cinnamon raisin bagel，加什麼最好吃呢？我最喜歡加 Cream cheese，然後再點一杯咖啡。所以我回家開始練習 Cinnamon raisin bagel、Cinnamon raisin bagel、Cinnamon raisin bagel……。練習的時候很吃力，一直咬舌頭，我心想為什麼就喜歡吃肉桂葡萄，不可以吃其他發音簡單的口味嗎？怎麼這麼難唸。但我還是繼續背唸…「Cinnamon raisin bagel, Cinnamon raisin bagel, Cinnamon raisin bagel with cream cheese, Cinnamon raisin bagel, Cinnamon raisin bagel with cream cheese...」整個晚上一直唸，直到早上醒來搭地鐵時都還在 Cinnamon raisin bagel，一直背、一直背，背到早餐車已經到了面前，心臟跳很快，真的很快！心裡默唸著…Cinnamon raisin bagel、

Cinnamon raisin bagel……就在最後一秒看到老闆的時候，我深吸一口氣，伸手一指——我又指出去了！什麼話都沒說出口，但是我的內心在大叫、在呐喊，許芳宜妳是笨蛋嗎？但沒有人聽見，我只是默默帶著早餐離開，就這樣結束了。那天我的心情盪到谷底有如刀割，我不是做功課了嗎？不是已經練習了嗎？已經跟自己重複一百遍，練習了一整晚，我有問題嗎？為什麼一句話都背不下來、說不出口呢？我對自己的行為非常非常懊惱，我懷疑自己的智商和能力，怎麼可能，就一句話…Cinnamon raisin bagel with cream cheese，許芳宜妳是笨蛋嗎！

失落了一整天，什麼話都不想說，反正我也不會說，只是回家繼續Cinnamon raisin bagel、Cinnamon raisin bagel、Cinnamon raisin bagel……早上醒來繼續Cinnamon raisin bagel，出了地鐵站，一樣和餐車老闆四目相對，我的心跳速度快到就要爆炸，我深深吸了一口氣——「Cinnamon raisin bagel with cream cheese and coffee please.」一口氣，就一口氣——我全部說完了，沒有任何想法、腦袋完全空白，根本就不知道自己說了什麼，也不知道買了

什麼，一口氣結束了。回神時，內心深處的OS是YES! YES! YES! 說出來了！

說出來了！我的腦袋、身體內有許多小天使在跳躍、在歡呼，我沒有問題，我不是笨蛋，我可以的！完成買bagel的功課之後，我變了，看世界、看自己的態度全都改變了。

bagel 讓我頓悟，說不出口是因為我怕，怕什麼？怕丟臉、怕失敗，當我在默唸Cinnamon raisin bagel的同時，腦海裡出現的聲音是，待會兒會不會唸錯、會不會很糗、發音會不標準、老闆會不會聽不懂⋯⋯我想盡各種失敗的可能和各種讓自己難堪的畫面，卻從沒想過也許會成功。第一天的失望與傷心是因為親眼看見自己臨陣脫逃的狼狽，和無法面對恐懼的失望，腦袋裡怕丟臉、做不到、嘲笑自己的聲音太大，大到讓我選擇逃跑、放棄給自己機會，現在我看見的不是任何人笑我的樣子，而是自己都看不起自己的難堪，是我讓自己失望了，聽到破音會怎麼樣？發音錯了又如何？聽不懂再說一次不行嗎？但我連試都沒試，一點機會都不給，最終讓自己難過的人，是我。

無論誰笑我都不好笑，只有自己笑自己最可憐，可憐之人必有可惡之處，我這樣告訴自己，但我不想成為可憐的人，更不想同情這樣的自己。買不了bagel大不了不吃，但人生路上要面對的事有太多比買bagel更重要，人生可以逃幾次？想逃去哪裡？人生是自己的，可以盡管逃，但誰在乎？我在乎！

之後我參加任何舞者甄選、工作面試，只要心中有恐懼，Cinnamon raisin bagel就會出現，成功失敗都沒有關係，但我想要給自己一個機會，我想完成跟自己的約定。我真的很勇敢嗎？沒有，我是假裝的，我只是深呼吸一口氣，假裝勇敢的把該做、想做的事做完，就這樣而已。我沒有天生的勇敢，但是我可以假裝，我想只要開始試一次，就可以試第二次，就會有第三次，一直試一直試，我想勇氣應該可以累積，因為每一次都在努力學習，也許有一天不需要假裝，勇敢就長在身體裡。

「祕密種子」

　　二十年後，我給自己做了一個「祕密種子計畫」，七天拜訪十二所偏遠中小學校，其中給我最多協助的是校長們，事必躬親的校長們總是熱情的自己開車帶我前往下一所學校，相同的話不斷重複：不遠不遠，兩小時就到了……。

　　每個學校人數不一樣，小至全校二十五人，多至一二〇人，我們談夢想、聊未來，聽起來很八股，但這不是天方夜

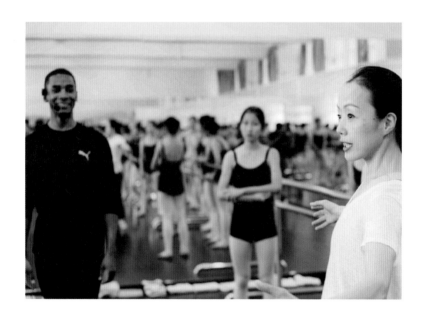

譚、也不是神話，夢想和未來都是真實的存在，真實的可以被完成。我就是祕密種子的小孩，因為相信、想要完成，用夢想改變了人生。每個人都可以種下屬於自己的夢想，夢想當廚師、夢想賺大錢、夢想大聯盟、夢想當國手，只要你想得到，閉上眼睛默唸祕密，把種子捧在手上，放進心裡。

走進校園，我們動身體玩遊戲，小孩瘋狂舉手：選我！選我！我們開心跳舞，寫下祕密。

離開時，小孩上前緊緊抱著我：「老師我愛妳！」

你們說我是聖誕老公公，我真的希望我是……真心希望可以一直給予，我想繼續努力，因為你們也是我心中的祕密。

大家問我：這是什麼計劃？是文化部？是教育部？其實都不是！

它是我心中的祕密種子，它是我想做的事。

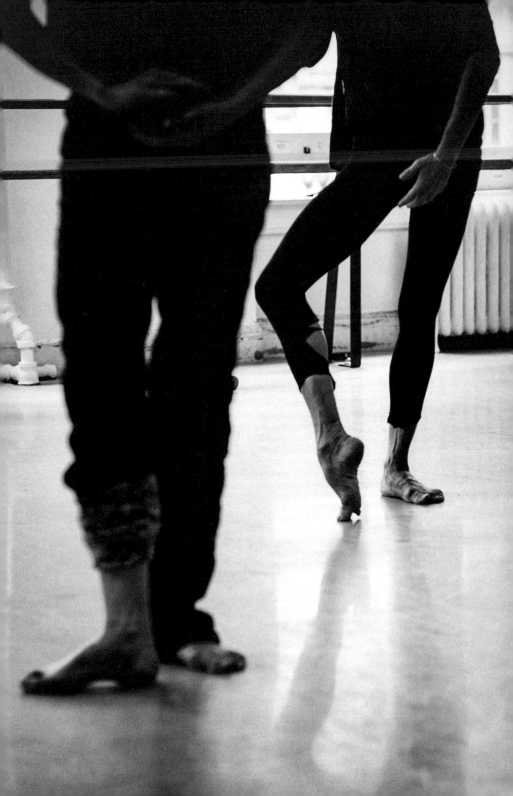

第 4 章

不能缺席

如果人生或命運可以被改變，

唯一不能缺席的是你，

因為最終，選擇改變需要你的參與。

一九九四年出國工作，我認識了一位好友J。

J經常提及紐約求學時期的美好時光，因為那是她最無憂無慮的年少時期，也是唯一曾經享受生活、旅行的日子。我的成長和求學過程都在台灣，無法體會異鄉求學的樂趣。在國外的生活就是工作，吃飯、跳舞、睡覺幾乎是我的全部。雖然人在國外，但肯定不是渡假旅行，這輩子到目前為止最不會做也最該學習的應該就是──旅行（人生未來功課之一）。

J結束求學生涯後，搬到紐約上州，多年後的相聚，我們天南地北的聊，聊著聊著，她掉下無法抑制的眼淚，哽咽地說：「我不知道我在做什麼！」看著J，我繼續聽她說話，心有不捨的想著⋯潰堤的淚水就要將靈魂淹沒了，這顆心痛很久了吧。

二十年前，J有過完美的人生藍圖，完成學業後，期待一份安定的工作，穩定的收入，擁有合法居留權，和心愛的男友共創美好的未來。只是一切並不如她所願，一次又一次的求職面試失敗，面對生活壓力兼差打零工，男友不再，當年的夢想也因為歲月與現實的試煉漸漸褪去，她開始懷疑自己

是否有資格擁有夢想，抱怨這裡沒有伯樂的眼光，一切都是環境不好的影響。J的頭髮白了不少，現在的生活不是她想要的，沒有合理的報酬，更不是夢寐以求的工作，一切的一切都不是她所願所期待，但她選擇繼續留下來。

我問J：「妳為什麼要留在美國，如果這不是妳想要的生活？」

「因為我父母親想要我留在美國，他們認為留下對我比較好。」

「父母親想要妳留在美國，那妳想要什麼？父母認為留下來對妳比較好，那妳好好嗎？」之後她再也忍不住放聲大哭。

分手前我們彼此擁抱，我在J耳邊小小聲地說：「回家吧！」J輕輕搖頭：「不回去了，因為大家都覺得我在這裡過得很好。」這是我們擁抱、互道再見最久的一次，也是最後一次。

人生選擇題很難十全十美，但有了主導與優勢，
可以讓我們聰明選擇，更靠近心中的想像。

誠實一點

面對人生選擇題，每一次都在學習，希望下一次的自己可以再多一點智慧、多一點勇敢。選擇的過程從來不容易，未知本身的不確定性就是一種巨大的恐懼；相反的，未知的不確定性也可能帶來意想不到的美好驚喜。為何總是選擇想像恐懼，卻冷落期待的喜悅，是個性使然嗎？如果未知是一種命運，那我相信人造命運，性格創造未來，我相信態度可以影響生命的棋局。

長時間一個人生活，能聽到的建言其實不多，和自己聊天、聽自己說話的時間倒是不少。也許是太長時間和自己相處，漸漸地身邊開始出現聲音，我稱他們是身體的小天使，有黑天使、白天使，他們以各種顏色出現，最常出現的地點是在我的左右兩肩，他們永遠在對話，有時和平有時激動，天使對話的目的是為了幫助我整理思緒維持頭腦清晰，雖然偶爾也會鑽牛角尖，但幸運的是身體不會說謊，該面對的要面對，該處理的要處理。

倘若你問我，下回面對人生的選擇題時會如何？我想我會提醒自己，再

誠實一點，不要為事件包裝糖衣，不要為欺騙自己尋找理由，因為理由是留給想找退路、不想完成的人。真心想完成，就必須忠於自己的真、誠。

誠實一點，說出心中的想要：「我要當律師、我要改變、我要成為職業舞者，我喜歡工作、我要賺大錢、我要家庭⋯⋯」誠實一點說出心中的害怕：「我怕丟臉、我怕找不到工作、我怕他不愛我、我怕做不到、我怕失敗、我怕被笑⋯⋯」所有「我」的起始已經是一種面對：面對慾望、面對恐懼。面對慾望可以讓人看見目標，面對恐懼可以讓人看見問題，等於找到解答。只有面對才有機會主導，只有主導才看得見優勢。人生選擇題很難十全十美，但有了主導與優勢，可以讓我們聰明選擇，更靠近心中的想像。

面對雖然不容易，但可以選擇是一種幸福。

如果改成：我為了你放棄工作，我為了你改變，我為了公司努力，我為了家庭付出，我為了爸媽⋯⋯「為了」兩個字讓一切變得很辛苦。所有的付出、給予、奉獻、我想要、我不要、我為了、我害怕⋯⋯都是一種選擇，為了自己的選擇，咬著牙都想要繼續，倘若是為了他人，我擔心有一天累了會

想逃跑。

其實用什麼樣的態度面對，都是選擇。選擇沒有對錯，差別只在選擇自己或他人。會有所感觸，是因為自己也曾經想逃跑，以為「為了」是一種神聖的犧牲奉獻，換來的應該是無限感激，頭上會有光圈，背上會長翅膀；怎知人生不是童話故事，沒有人可以為自己以外的人生負責，兩種「我」的起始句，意義卻差別甚遠。

簡單的一句話釋放出不同的訊息：面對與逃避——「選擇需要負責，因為最終主導選擇的還是自己。」人生選擇題為我帶來深刻的體悟，它讓我認識原來自己是一個很想愛、喜歡分享的人，問題是我有能力嗎？想愛需要強大的能力，無法自我完成的人很難成就他人，無法珍惜自己的人不可能愛人。雖然不知道自己的能量有多大、能力有多強，但忠於自己是開始的基礎，選擇面對是因為我想要完成。

經驗教我，想要無怨無悔開心完成一件事，最好的方法是無論事件大小，一旦選擇就把它當唯一，帶著微笑的勇氣盡自己最大的努力。多了「為

了」兩個字，很容易帶來怨氣換來傷心，說到底就是不想為自己的選擇負責。這樣或許可以暫時脫離承擔的恐懼，殊不知逃避的沮喪正在內心深處一點一點的滋長。人在缺乏安全感時，經常不想面對承擔，自然會築起防火牆，火苗瞬間或許燒不到痛處，問題是，你能否確定火苗是在牆內還是牆外？

在許多人眼中，我是個勇敢的人，真的嗎？或許正因為看見自己的恐懼與脆弱，所以才一直尋找勇氣，學習勇敢。說實話，有時我真的覺得自己超級膽小保守，害怕的事情很多、不想面對的也很多，但是每當害怕、逃避感出現，身體就像長蟲一樣很癢，坐立難安。最後我會告訴自己：說來聽聽，說給自己聽，說出問題、看看問題。因為不誠實，身體就會繼續癢，一次、兩次、三次……慢慢的，我開始明白「面對」問題是找到解藥的方法！想要拿到解藥，必須先知道生了什麼病。

人生沒有過不了的關，只有過不去的自己。

求助無門時安靜一下，好好感受害怕，認識那個想逃跑的自己，不要批

判他，不要隱藏他，聲音會出現，答案會浮現。正因為無人可求，才會發現

自己是自己最好的戰友。

如果擔心人生中沒有貴人相挺，就讓自己成為貴人！

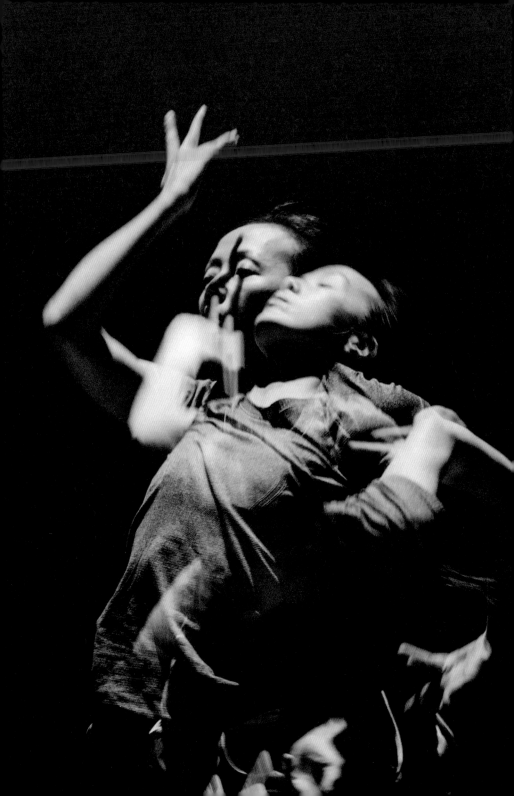

第 5 章

勇敢會忘記

我好像站在人生的十字路口，

不知道接下來該怎麼走了。

李安導演：「妳現在幾歲？」

「三十九歲。」

「應該是中年危機吧！妳知道四十不惑嗎？」

「我知道。」

「妳最會做什麼？」

「我最會跳舞。」

「那就去跳啊！」

四十而不惑，輕鬆的一句話，竟是如此深刻又沈重。都要四十歲了，真的不知道自己要什麼嗎？真是不知道？還是不敢要？還是做不到？二〇〇六年準備離開「瑪莎‧葛蘭姆舞團」（Martha Graham Dance Company），雖然早已是一名首席舞者，但面對「身體」，自己還是有很多的不滿足，不滿足身體只會說一種語言，只有一種表情。

我期待有人開發我、創造我，幫我把沒看見的自己挖掘出來，我不服氣只能這樣，也不相信只有這樣。面對四十，我感受到的恐懼是對自己的不確定，是懷疑四十歲還可以有「夢想」嗎？直到一句「四十不惑」，才明白來不及了，也才終於說出自己的期待與想像：「與世界頂級同台，把最好的帶回台灣。」這時候我知道真的沒時間猶豫，身體再也等不了了。那是繼十九歲想成為職業舞者的夢想之後，再一次強烈的想要完成一件事——與世界頂級同台。

為了完成這個夢想，我帶著「許芳宜&藝術家」繞著地球跑，尋找世界頂尖藝術家夥伴。

我不滿足身體只會說一種語言，只有一種表情。

旅途中很多人問我，妳的舞團有多少舞者？

How many dancers in your company?

I'm the company.

我就是舞團，聽起來好像很驕傲，其實是因為我只有自己。二〇一〇年再次背起行囊離開台灣時，曾經以為身心被掏空一無所有的我，竟在旅途中學到一件事：想要飛得高看得遠，不能有包袱、不能有牽絆，pack light只能把自己帶上。從事表演藝術工作靠身體吃飯的人，身體是全部，累積大半輩子的專業、富裕全在身上，永遠不怕被偷被搶，因為身體是我們的青山，只要青山在，不怕沒柴燒。

曾經以為掉到谷底的人生，其實是遇見未知美好的開始。

當時我想要合作的對象都是世界級的大明星，榜上有名的大藝術家。一直以來害怕面對心中的願望，是因為擔心自己不夠好，不知為何我是那麼的小看自己，總以為這樣的想法只是幻想，在真實的世界裡更是妄想。當時心中屬意的合作對象是「紐約市立芭蕾舞團」的超級首席Wendy Whelan，一個

在身體、能力、樣貌各方面都幾近完美的女神，我想與她同台合作，但這樣的願望如同在演藝世界裡說：「我想要跟金城武合作」一樣遙遠，光是想想都能讓我心跳加速。面對四十的歲數，腦袋雖然沒多大感受，但身體卻很現實，現在的我連猶豫考慮的權利都沒有，更別說等待。

放手一搏是我唯一的機會了。發出簡訊給Wendy…「我很喜歡妳的舞蹈，想邀請妳一起跳舞，妳願意嗎？」傳送鍵一按，咻——訊息傳送，手機一丟，我跑到一個離手機很遠的地方，像是手機有爆炸裝置一樣，我想假裝什麼都沒發生，我覺得我瘋了！但同時我還在期待，期待那微乎其微的機會，期待不可能中的可能，於是我又開始跟自己說話，天底下既然有「不可能」，就一定有「可能」，不試怎麼會知道，與其想像不如試試，讓自己清楚看見答案。如果要死心也要徹徹底底、心甘情願。不試永遠沒機會，試了至少可以期待。我沒有時間再跟自己糾結，我不想二十年後還再想：如果當初開了口，也許一切就會不一樣了。挑戰失敗是一時，遺憾卻是一輩子，我不想帶著遺憾走。

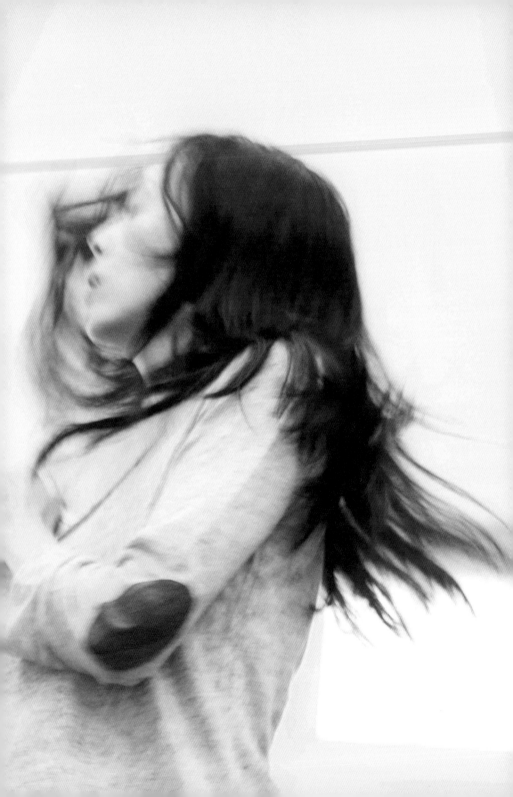

曾經以為掉到谷底的人生，
其實是遇見未知美好的開始。

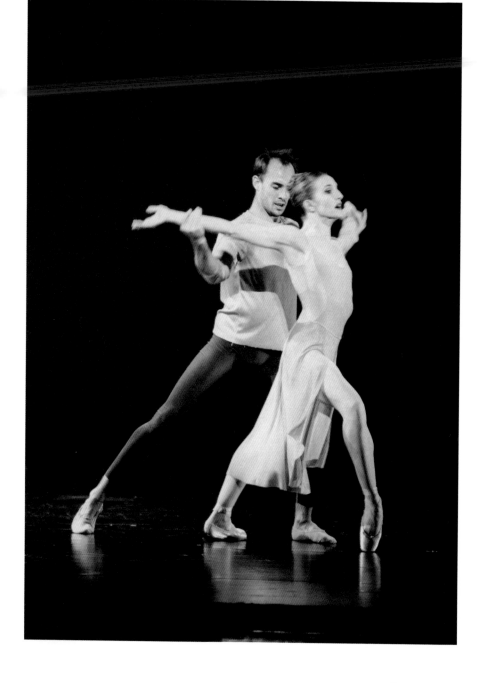

叮叮、叮叮，那是簡訊傳來的聲音！在為自己打氣的同時，其實我耳朵張得很開，打從訊息送出那一刻起，我可以清楚聽見自己心跳的聲音。

訊息是來自Wendy的回覆，上面寫著：「我非常願意與妳合作，其實我是妳的粉絲，謝謝妳邀請我。」我腿軟，真的腿軟，怎麼可能！怎麼可能──

它發生了！

這是夢想的力量嗎？還是祕密的力量？當我下定決心面對，想要完成一件事情時，內在能量的強大，像是吸引力法則，接踵而來的是義大利歌劇院的邀請，英國知名編舞家Akram Khan的邀演，英國沙德勒劇院和北京國家大劇院的共同製作邀約，紐約城市劇院、維爾舞蹈節等委託創作……，一場又一場的製作及演出，讓我有機會再次站在世界舞台上，累積許多芳宜的信用。扎實的信用為我創造許多機會與世界頂級藝術家合作，更讓我親眼見識何謂大師的不凡。

繼「買bagel說英文」的假裝勇敢之後，我以為自己不會再害怕，會停止想像恐懼，怎知相隔十多年，「害怕」再現，「假裝勇敢」重出江湖，志

忐不安、害怕不可能的景象跟第一次開口說英文時一模一樣。原來勇敢會忘記，勇敢這件事每個人都可以擁有，卻也容易失守。只是為什麼會忘記？是因為生活太容易，不需要冒險所以缺乏決心？還是人們在失去安逸，感到惶恐空虛時，才想重新找回自己？失去讓人反省、讓人傷心也讓人安靜，失去也許是為了騰出更多空間留給自己。很多年我不明白這道理，直到有一天，踏實靠著自己雙腳站立時，我才懂得感激「失去」。

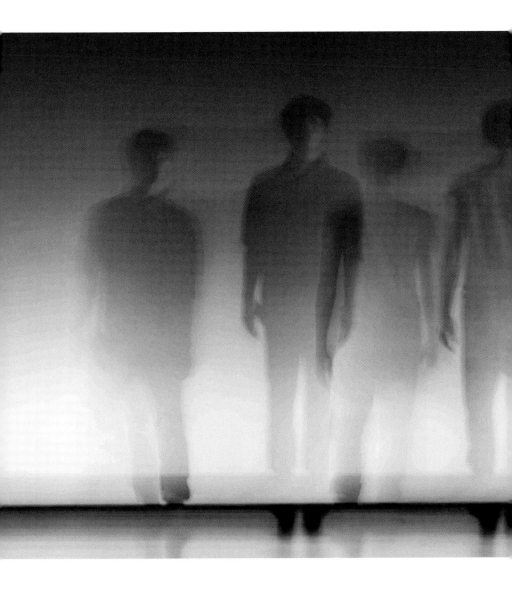

我喜歡的女人，Jane

和李安導演結束「四十不惑」的對談後。

導演：「想吃什麼？」

我說：「什麼都好，我已經連吃三天泡麵了。」

導演：「這麼可憐，想吃中餐還是西餐？」

本想客氣回覆「隨便」（哈哈），還是忍不住說「牛排」。

每次回到紐約，不一定見得到導演，但一定會約Jane林惠嘉。

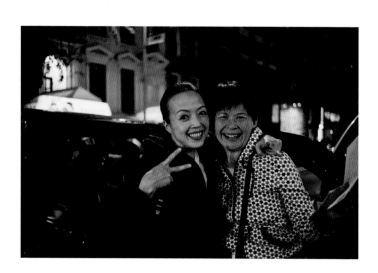

Jane是李安導演的賢內助，是個很溫暖的人。Jane說要當我的星媽，其實她早已名副其實是個全家都是明星的媽媽，導演是明星，兒子也是明星。Jane對藝術、表演有直覺的品味，看作品的眼光很高，對我很好。我們的年紀其實相差不了多少，認識很久，只要我在紐約演出，Jane一定會來看，說喜歡看芳宜跳舞。

Jane不喜歡吃太多肉，更不吃生肉，卻每每相約牛排館，任我放肆啃食三分熟的牛排，總是笑我愛血淋淋。我們一見面就是聊天，聽我說故事，幫我解疑惑，Jane的智慧總是可以安撫我，讓我放心。我們有一點很相像，有話直說，不太會轉彎，我們是很容易懂的女人，我想！

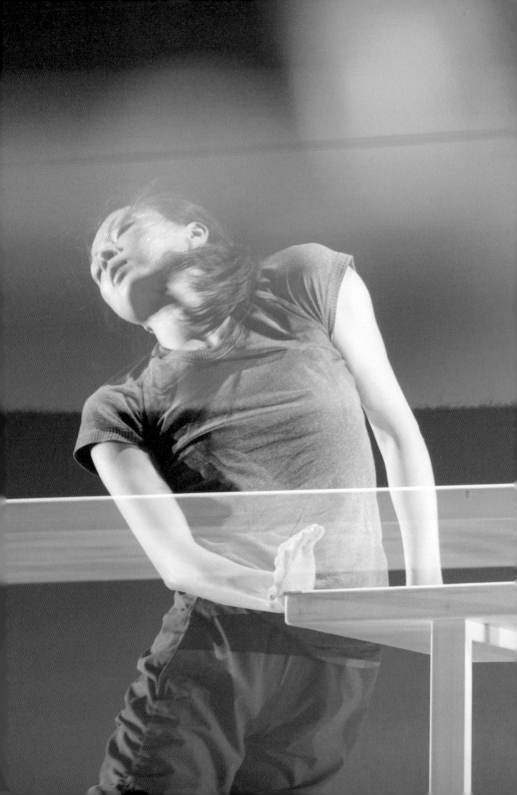

把自己找回來

重新再回到國際舞台，
身上沒有光環、沒有負擔。
我學習安靜和放心，
再次做自己喜歡的事、最會做的事，
也面對最害怕的事。

《無聲的所在》 演唱：林強&侯孝賢／作詞：陳世杰／作曲：吳俊霖 （我最喜歡的版本）

行這呢久　是不是感覺有淡薄仔累

趕緊找一個無聲的所在

一個會凍喘大氣的所在

緩緩仔躺落來

撐這呢久　險險嘛地要賣記仔要衝啥物

趕緊找一個無聲的所在

一個會凍放輕鬆的所在

慢慢仔想看嘛

踮在這座銅牆鐵壁的深山林內

紛紛擾擾　吵吵鬧鬧的日子活下來

安怎艱苦的心事　顛倒愛吞落腹肚內

踮在這個漂流之島　無情的世界

生生死死　分分合合的日子看過來

安怎摻血的目屎

就愛一擺攔流一擺

痛這呢久　親像浮在無底的大海

趕緊找一個無聲的所在

一個真正無聲無息的所在

恬恬仔　一個人　哭悲哀

是什麼樣的故事，會讓人累到想要消失；是什麼樣的艱苦，讓人必須吞下肚子。創作有意思的地方，就在一個作品可以引發無限想像，想像沒有對錯只有感受，它很療癒，也能為心裡補洞。

那一年我想逃跑，想跑得很遠、很遠，想跑到一個安靜的地方，沒有人認識的地方。我不知道未來要做什麼，可以做什麼，我懷疑實力、熱情是否還存在，但我知道一定要離開，因為我想把自己救回來。我的心律沒了速度

少了溫度，它就快要停止了，我一句話都不能說，只能結束所有選擇離開，這次什麼都沒有帶，只把自己帶走，或說什麼都沒有了，只能自己走。

曾經我以為老天爺在戲弄我，帶著自己，我想找一個安靜的地方，沒有雜音的地方，即便兩手空空只剩下自己，我還是想要重新再來。兩年時間，不斷地來回劇場、飯店、機場，什麼都還來不及欣賞時，又要前往下一個地方。生活中無止盡的打開行李、收拾行李、check in、check out、飯店的號碼來不及記憶，飛機的票根也來不及收藏。在地圖上，上一個時區和下一個時區不過是幾公分的差距。身體不斷的移動是因為距離；身體失去調節，因為找不到規律。這些時間我叫不出聲音，哭不出來，不停地巡迴演出，不停地跟自己說著沒有聲音的話，我怕自己忘了自己的存在。

重新站上國際舞台，沒有包袱，沒有負擔，但我的身體開始發光。一路上，我學習安靜和放心，熱情的驅使，讓我繼續做著最喜歡做的事、最會做的事，也面對最害怕的事。我繼續跳舞，開始和國際藝術家合作，從紐約到羅馬，再飛倫敦，接著比利時、德國、法國、印度、中國、巴西……迎接

祂讓我沒有選擇的重新認識自己，

這是再美好不過的禮物，

曾經我以為失去所有，其實換回一個全新的我。

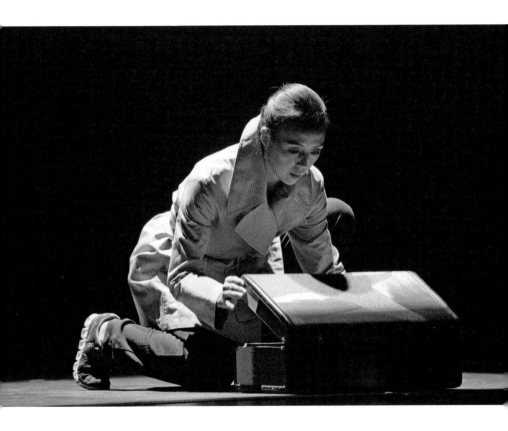

著時差又時差的考驗，長途飛行後，直奔劇院開始暖身、訓練身體，我用汗水洗淨身體疲憊的僵硬，泡冰塊澡消除肌肉過度使用引起的抽筋，看起來有些極端、有些矛盾，卻是短時間內幫助身體找回溫度與彈性，擺脫水土不服最積極最有效的方法。我承認這是強迫症，因為我需要身體安定，心才會安靜。

又要起飛了，你問我搭飛機有沒有興奮的感覺？嗯……沒有，其實我很害怕，我不喜歡獨自在空中的感覺，遇上強震亂流更是把我嚇得嘴裡亂唸。

關於飛行，少了興奮多了感恩，感恩每一次雙腳平安著地，感恩自己有機會選擇人生，感恩我愛自己的選擇。

在我的腦袋裡，飛機總是飛來飛去，他們像在公轉又像自轉，是回來了，還是要離開？我分不清楚，也忘了！

Q（觀眾）：妳住哪裡？

A（我）：飯店。

Q：家在哪裡？

A：有爸媽的地方就是家。

Q：妳接著要去哪兒？

A：英國、印度、紐約、台灣、蒙古、北京、香港⋯⋯⋯

Q：妳會想家嗎？

A：很想，想回家⋯⋯但我知道我會再出發！

這是我的生活，是自己和身體的旅行！

兩年後才驚覺，原來老天爺留下一個「我」，是為了讓我有機會重新愛自己、創造自己，這個禮物代價很大，但也再美好不過。曾經我以為失去所有，其實換回一個全新的我。

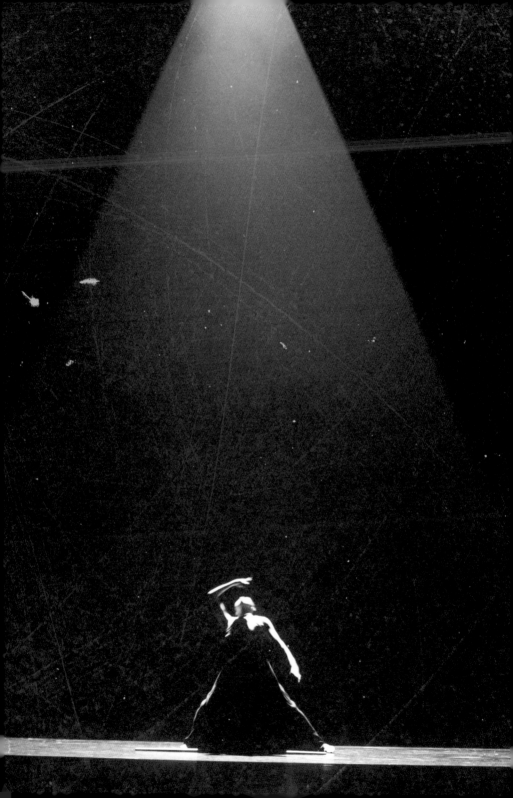

大藝術家

第一個讓我不想走進舞蹈教室的人，

第一個教我走進身體創作的人，

第一個讓我相信自己可以成為太陽的人，

他是我生命中的老師：Eliot Feld。

那一年在 890 Broadway 排練，我在樓下排練，他在樓上，因為台灣舞者陳武康，我認識了 Mr. Eliot Feld。機緣下，我們一起工作，但開工一星期後我就想退出了。這是我舞蹈生涯中極大的挫敗，我不想走進舞蹈教室，我害怕走進舞蹈教室，思考了一夜又一夜，舞蹈生涯中我不曾主動選擇放棄，但那天我帶著沉重而難過的心情，決定要將事情告一段落。我告訴 Mr. Feld：

「我們就到這裡吧！」

Mr. Feld：「為什麼？」

「因為我不想討厭跳舞，因為我不想害怕進教室，因為我不想……」，說話的當下，其實我討厭的是：我知道自己無法完成當初彼此的約定，完成作品。

Mr. Feld：「妳沒有足夠的熱情。」

此時我再也忍不住怒氣的反駁：「舞蹈是我這輩子唯一專注的熱情，從來沒有人說我熱情不夠，但我不想被關住，每回走進教室感覺像走進監獄，一舉一動、一分一毫都被精密管控，我不會跳舞，也不知如何跳舞了，一直

都在害怕，很痛苦！」

我向Mr. Feld 控訴，他也像解放般的回擊，雖然我一口破英文，還是努力為自己辯解，你來我往的激戰，最後⋯⋯

Mr. Feld：「妳在紐約的時間也只剩兩天，忘掉所有我對妳的要求和限制，用妳的方式跳一次給我看！」

當時的我已經不知道何謂失去或害怕，最糟的結果大不了走人，這不也是心中原來的想法嗎？我一點都不擔心、不害怕，我只想逃離監獄，想要找回跳舞的感覺。隔天進教室，我放心地跳，用心感受音樂和角色，找回身體的自主與收放。說是按照自己的意識跳舞，事實上在過去幾天的排練中，身體早已吸收許多從 Mr. Feld 身上學到關於舞作和身體使用的特點，總之我跳完了。

Mr. Feld 竟然笑了⋯「就是這樣，這樣就夠了！距離演出還有兩個月，直到演出前，只要有讓妳覺得被關在監牢的感覺，妳可以隨時選擇離開，我不會有第二句話。」

那一刻，叛逆如野馬的我，扎扎實實被那大藝術家的大器與豪氣給馴服，我重新思考每一個細節、學習每一個舞步，心平氣和地找回熱情。之後，我開始喜歡這個作品，除了不害怕Mr. Feld的高標準，對自己的要求更是嚴厲。雖然《紐約時報》評論的殘酷眾所皆知，但是自從愛上這個作品後，我不再害怕任何聲音，因為我肯定自己在做的事，相信自己做的選擇。

是Mr. Feld讓我有機會堅持到最後一秒，完成跟他、跟自己的約定。

一場不打不相識的緣分。

這是我們第一次的交手，認識大藝術家Eliot Feld。

之後我們成了好朋友，在紐約舞蹈界，Mr. Feld的事蹟、豐功偉業幾乎無人不曉，以一元美金將自己在紐約的劇院出租，交由專業經營管理，讓來自世界各地的好作品有機會在紐約劇院演出、辦學校、創舞團，讓許多小孩及職業舞者們一圓舞蹈的夢想。從芭蕾專業到現代語彙，Mr. Feld勇於嘗試各種可能性，像個大孩子創意無限，什麼都玩、什麼都敢玩，無畏他人眼光。

Mr. Feld從不誇耀自己的過去，炫耀自己的成就，他總是說自己的運氣

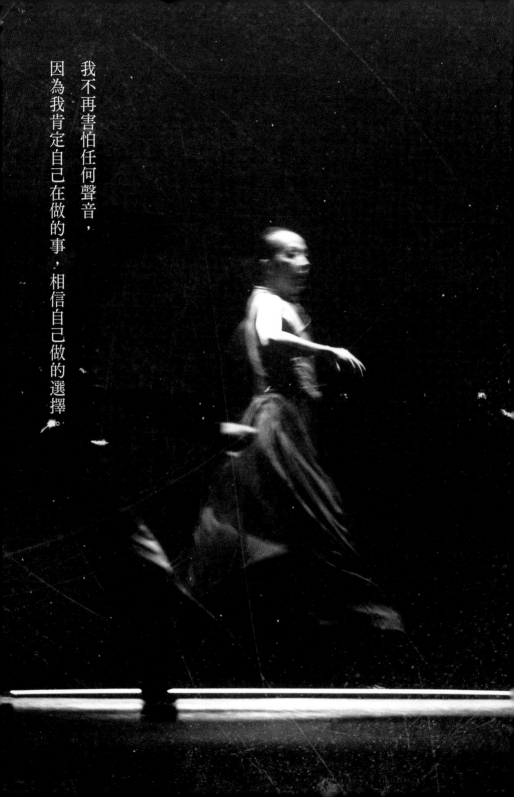

我不再害怕任何聲音，
因為我肯定自己在做的事，相信自己做的選擇。

很好，遇到貴人（我總覺得只有感恩之人才會相信貴人）。

Mr. Feld 的火爆脾氣是舞蹈界知名的，排練起來永遠 F 開頭 F 結尾，許多人可能認為他是舞者殺手，但在我心中，Mr. Feld 是一位真正惜才的老師，別小看 F 開頭 F 結尾的句子，這其中有很多關心和溫暖。工作過程中，我認識了這位大師的嚴厲與不妥協，同時也看見他的溫柔和風趣。Mr. Feld 惜才的方式別具風格，因為他不寵也不捧，看見問題，解決問題，懶得抱怨，很多時候他就是有本事把 F 什麼 you 變成「I love you！」

我要成為太陽

二〇一〇年回到紐約，我們相約見面，久別重逢聊了許多，聊未來、聊現在，我告訴 Mr. Feld，自己對身體、對未來的期許，希望有人可以開發我的身體，為我創作作品，我期待與世界頂級同台，期待把「最好」帶回台灣。之後我像是背稿似的唸出一大串明星編舞家及舞者的名字，開心的告訴

Mr. Feld 這些人是我將要合作的對象。Mr. Feld 安靜了一下，認真地看著我：

「如果妳要費這麼大的力氣尋找明星來眾星拱月，為何不把自己變成會發光的太陽，讓星星們向妳靠近，讓星星們想藉妳的光來發亮。」

當下我停止呼吸了幾秒，感覺空氣凝結，真想找個地洞鑽下去。短短幾句話讓我羞慚、反思，我像是全身穿掛著所有名牌瞬間掉落一地，全裸被看光光，沒安全感的女人。

Q：什麼樣的人會把所有的名牌穿掛在身上，提升自己的地位？

A：浮華的人。

Q：什麼樣的人會把所有的顏色塗在臉上，擔心別人看不見自己的美麗？

A：沒自信的人。

沒自信＋浮華＝可憐。瞬間，我看見自己可笑又沒安全感的狼狽，頓時啞口無言。

Mr. Feld：「尋找完全不認識妳的人為妳開發身體、為妳創作？我認為沒有人比妳更瞭解自己身體的能力和美麗。回台灣去吧！把自己關起來，和

為何不把自己變成會發光的太陽，

讓星星向妳靠近，

讓星星們想藉妳的光來發亮。

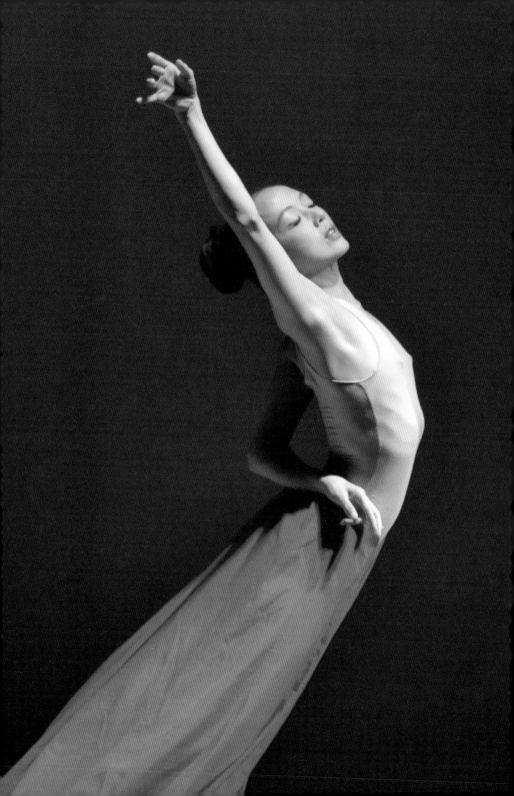

自己工作，看看會發生什麼事？」

是的，每當我失落、沮喪、意志不堅的時候，我知道只有一件事可以救我——用我的身體救回我的心。

回到台灣，我真的把自己關起來，每天進出教室、家裡、教室、家裡，每天一個人練舞之外還是一個人練舞。一次又一次的重複基本練習，練到自己都厭煩自己，我需要點新的東西、新的刺激。我知道我必須跳舞，無法控制的想跳，瘋狂的想跳，但是跳什麼？我必須變出一點東西來，這是我自導自演的開始。

首先從角色扮演開始，時而扮演編舞者，時而扮演舞者，一台錄影機是我的助手，我用腦袋出題讓身體回答。身體很忙，學習開發、學習創作，出題答題，文不對題經常有，胡搞瞎搞的茫、盲、忙也是一種過程。我忘了自閉多久，才完成第一支只有五十秒的迷你獨舞，之後延長到一分三十秒，然後三分鐘，五分鐘，終於——一個近十分鐘的小品《Oneness》誕生。

試著從自己的身體裡找些什麼、開發些什麼的感覺很踏實，因為頭腦在

思考、身體在做事。過程雖然可以減輕焦慮，卻沒能完全解除內心深處的不安全感。隔年，我帶著自己和幾個年輕舞者到紐約，請 Mr. Feld 看看我的創作，我的興奮與緊張就像學生交作業！

Mr. Feld 很高興見到我開始為自己創作，但也發現我的不安與緊張。我告訴 Mr. Feld，我經常懷疑自己做的東西叫創作嗎？我沒有學習過關於創作的基礎和理論，所有的一切都跟自己研究，我聽到的是自己腦袋裡的聲音，做的是自己想像的畫面，這樣真的可以嗎？我不確定自己做得對不對？好不好？我不知道自己是不是傻瓜！

當 Mr. Feld 想跟我分享身為一個編舞家的創作時，我快速且敏感的搶話：「我不是編舞家。」（這是我的不安全感，我喜歡身體，喜歡創作，但「編舞家」這名稱讓我感覺好沈重，不想承擔。）Mr. Feld 看出我的害怕，他微笑看著我，用溫柔且堅定的聲音說：「妳不需要成為編舞家，妳會編舞就好了。」這句話讓我感覺好溫暖、好安定。

現在想想，創作如果有標準答案，應該就不會那麼吸引人了吧！創作如

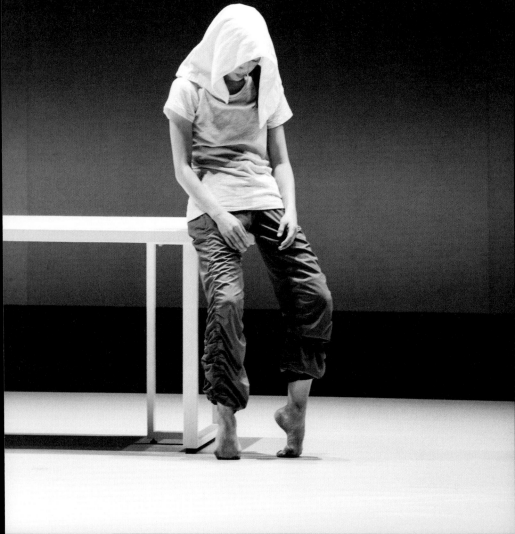

才發現，

果只能跟著理論規則，應該也不需要創作了。

很久以前，有人跟我說：跳舞和編舞是不一樣的才華與天分。因此我開始畫地自限，因此我更加專注的拚命跳、努力跳，我以為跳舞是我唯一會做的事，可以做的事。怎知命運的安排，都四十歲了，身體還想開花，想開出一朵不一樣的花。被歲月追趕的同時，我實在沒時間等大編舞家有空時才來開發我，我必須為自己做些什麼，這是再次向身體學習的開始。

因為舞蹈，我愛上身體，因為身體，我認識自己。這時才發現舞蹈其實是個媒介，第一次喜歡上跳舞並不是為了挑戰高難度或美麗衣裳，是因為我很「快樂」，跳舞讓我的身體感到快樂，身體的快樂讓我有了信心、選擇相信，跳舞和編舞或許是不一樣的才華和天分，但因為「不滿足」，他們必須共存也可以共存。他們的交集是「身體」，沒有了身體就不能跳舞，少了身體就無法呈現創意，滿足身體、創作身體，沒有衝突，只是選擇。自導自演的第一個小品《Oneness》中，冰冷的身體，像是陳列在博物館的藝術品，他需要熱情的溫度、心跳的聲音、傲人的骨氣才能將他喚醒，喚醒呼吸的唯

一方式是愛上自己。這作品做得好嗎？嗯……我的想法是，有機會透過舞蹈愛上身體、愛上自己，真是無限感激、超級過癮，但如果跳舞需要才華，創作需要天分，那我想只能「少了天分借才華，才華不夠養天分」。

關於創作，因為年紀大，起步晚，讓我這個「老人菜鳥」除了虛心學習之外更是感激。因為想要、因為飢渴，歲月的追趕讓我顧不得面子，讓我忘記「害怕」、忘記「不可能」，只想一直做下去。我知道我的生命在改變，不是因為編舞，是因為創作和藝術真實走入生活的喜悅，是熱情與生活的連結，讓生命變得更完整有力。我喜歡太陽的能量，相信太陽的光，讓我成為太陽吧！

是熱情與生活的連結，讓生命變得更完整有力。

我喜歡太陽的能量，相信太陽的光，讓我成為太陽吧！

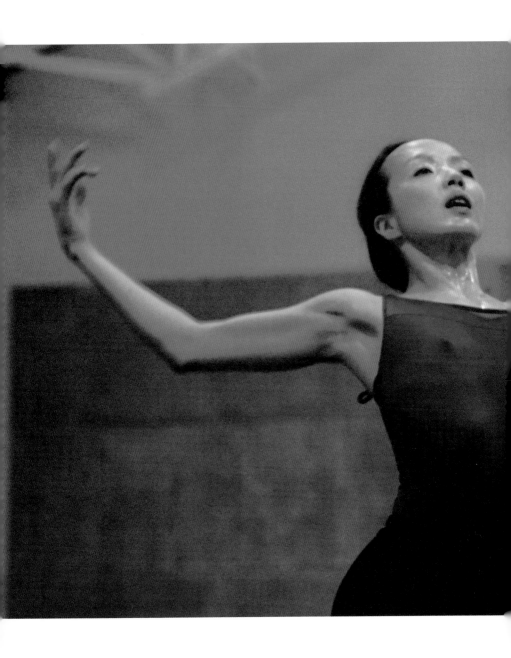

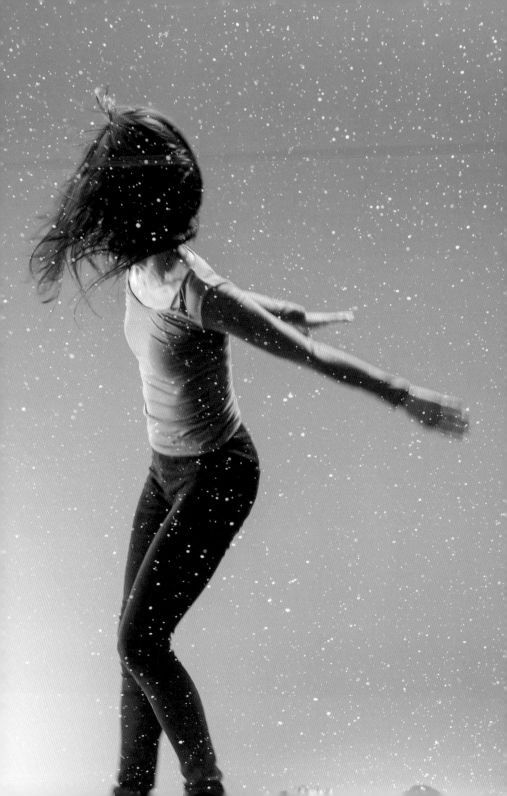

第 8 章

Unrepeatable

如果集滿十點可以換咖啡，

集滿十五點可以換冰淇淋，

那�⋯⋯集滿二十年的生命熱情可以換什麼？

換我一個無法複製的人生吧！

到過許多國家，上過許多舞台，如果每次到一個城市都做一個記號，然後再將記號連起來，我想我已經畫出一張屬於自己的身體地圖。遊走各地，除了演出、學習製作節目、參與創作，過程中我看見東西方待人處事的文化差異，更看見自我認同與要求的不同。

東方的人情與西方的邏輯，東方的含蓄與西方的顯露，東方的「永遠都不夠好」和西方的「自我感覺良好」。行走的過程中，讓我有機會接觸不一樣的人，看見不一樣的風景，如果不是這樣移動生命，我可能無法感激所有的文化差異，更沒機會思考何謂過與不及的中庸道理。

年輕的時候每到一個城市演出，無論當地景色多美，食物多麼可口，都很難吸引我，我總是告訴自己，「沒關係，以後再找時間回來享受」，但我從來沒再回去過。因為一場演出之後還有下一場，停留一站之後還有下一站，有空檔時也只想讓身體休息。旅途中的記憶好像只有機場的模樣，因為舞台大同小異，究竟去了哪裡，說實話我完全沒有印象。只要給我工作行程，我就會自動導航，和我工作的人大多覺得很省事、很放心。

我不知道自己的腦袋程式是如何設置的，但絕不是一個不懂得珍惜當下的人，只是好像珍惜的事情有些不一樣。其實無論是跳舞、創作、演講、拍電影、幕前幕後的工作我都很喜歡，越是喜歡，工作越多，但如果叫我去玩，唯一能說的是：教我！「移動」是我工作的一部分，如果有時間休息，還是為了工作，而不是享受旅行，我知道聽起來真的很可惜。但無論如何，這並不打擾我，因為每個人在乎的事情不一樣，直到有人問我：「伊斯坦堡好玩嗎？」可笑的是，我記得當時做過的演出，卻忘了曾經去了哪裡。

說不上來，我對當下的感受是，生命的過程中，有某些感受會不斷地重複出現，雖然每個時期感受不同，但它會不停的重來，例如：「因為擔心來不及而有的急迫性」或是「第一次也是最後一次的壓力感」。也許這所有的強迫症，都是因為「求好」或是「怕做不好」、「怕來不及」，所以全力以赴的要做到自己心中的好。這和每一場演出一樣，壓力、興奮永遠會重複出現，但每一場演出心跳加速的激動永遠不會相同，那是我的當下，永遠只有一次的當下。我心繫的一切、所有的準備，就是為了享受無法重來的當下。

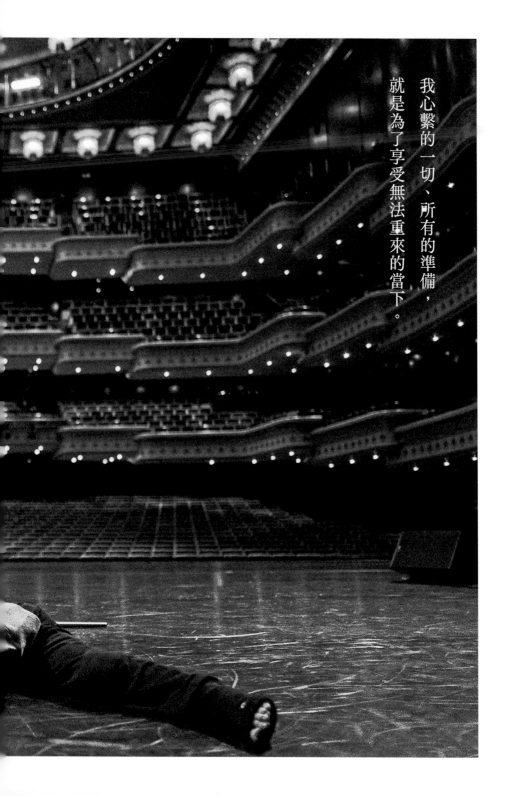

我心繫的一切、所有的準備，
就是為了享受無法重來的當下。

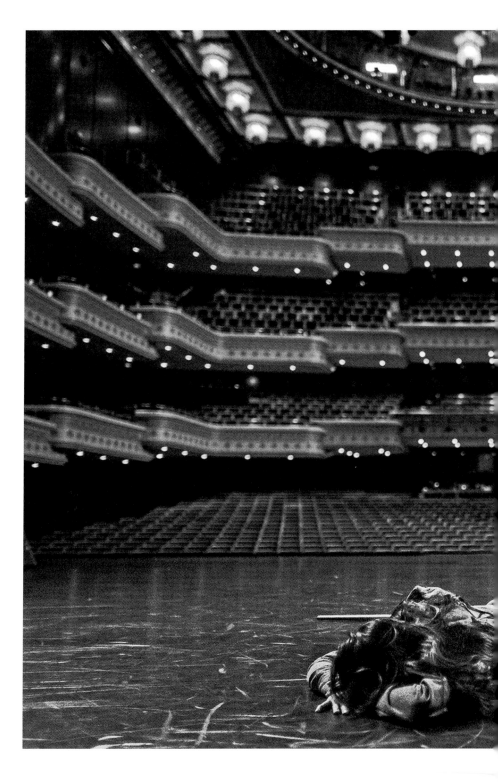

那天在紐約，我正在排練，一個全新的開始，那是美好的一天，好心情、好自在。那是交響樂，是《四季》的變奏曲，我感覺自己從很深很遠的黑洞走出來，每個音符都在身體的細胞間穿梭，我不知道如何開始、也沒有計劃開始，只知道身體的細胞蠢蠢欲動，指尖開始相互牽引、尋找對方，掌心與空氣輕柔的接觸過程中，我感覺到，因為肢體的改變而影響空間裡的氣流來往，如果手腳的能量電流可以被看見，你會發現我正在身體畫畫，用身體譜著曲子，手舞足蹈的指揮生命樂章。我自以為正在用身體畫出天使的線條，卻忘記身旁的舞者們在學習，無法跟上、也無法停止，直到最後一個音符結束。舞者們說：「太棒了，簡直不可思議，再來一次吧！」相同作品無論重複多少次，每一次都有專屬的感動與高潮，這是我珍惜的當下。

人生不能複製，生命無法重來。我是生命的指揮家，人生這場大戲和我的現場演出不謀而合，一個是 Life 人生，一個是 Live 現場。

Life & Live Show Unrepeatable.

這裡沒有逝去的哀愁，只有盡情當下與再創造的喜悅。走過許多地方，

或許我來不及欣賞許多的美麗，但人生短暫，如果必須要有先後順序，我優

先選擇「身體」。

如果集滿十點可以換咖啡，集滿十五點可以換冰淇淋，那⋯⋯集滿二十

年的生命熱情可以換什麼？

換我一個無法複製的人生吧！

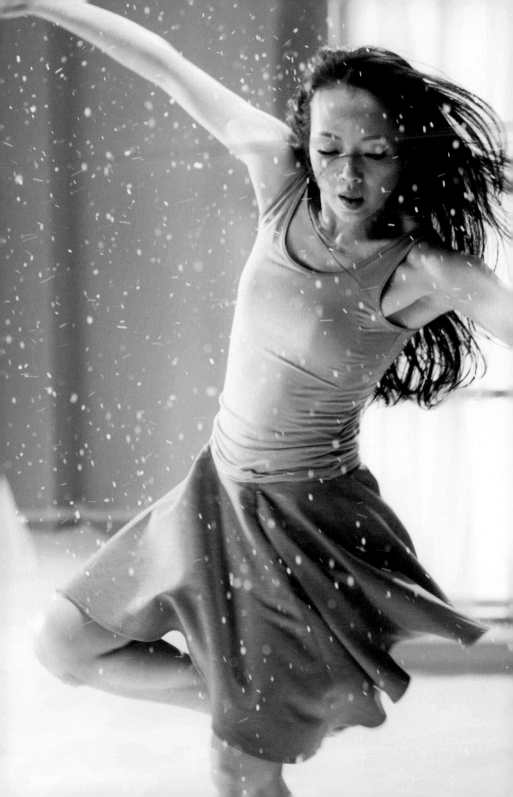

第 9 章

記憶熱

有一天，也許有一天我會知道，

是因為「選擇」讓人的命運變得精彩，

還是「命運」的主宰讓人生變得燦爛。

又回到機場了，目的地不斷在變，捨不得離開的心情卻從來沒變！曾經

看過一幅畫，在雲間，許多小飛機來去的方向都不一樣，畫作旁邊的小卡片上

寫著：「是回來了還是要離開。」站在畫前，我駐足好久，胸口一陣激動，眼

前瞬間一片汪洋。這麼多飛機他們要去哪裡啊，是回來了還是要離開。多年來

的移動漂泊，讓我對於安定、對於家有著莫名的憧憬和想像。從前駐地紐約跳

舞時，心中總想著，如果可以把地球壓扁，就可以讓台灣和紐約連在一起，這

樣我就不需要再選擇，也不需要再孤單了。雖然一切只是幻想。

二〇一三年，我拍了一支 Lativ 發熱衣的廣告。還記得拍廣告之前與製作

團隊不斷思索如何找到品牌與人的共通點，接著幾句旁白，竟道出我多年來內

心交織的無限：「在藝術與生活之間，必須面對自己的矛盾與衝突，我自覺，

我反省；記憶熱，我是許芳宜，這是我的溫度。」

對我而言，這支廣告不說衣服、也不說跳舞，是藝術也是生活，是理想也

是現實，因為矛盾與衝突，所以不斷的思考如何平衡、如何會更好。記憶熱，

記憶的是家鄉的溫度，舞蹈在寒天雪地的異鄉，只有記憶家鄉的溫度才能讓我

感受溫暖，只有身體記憶的溫度，才能讓我站在他鄉大無懼的不卑不亢。記憶熱的溫度是家鄉的情感，身體記憶的溫度成了我的精神信仰。對我而言，這不只是一支廣告，更是人、是品牌、是精神、是一種選擇與相信的態度：「我是許芳宜，這是我的溫度。」好自信、好溫柔的驕傲，直到今天仍然非常感謝Lativ，讓我有機會用身體做這樣一個作品，說這樣一句話感到開心與自豪。

正當我想著，到底是「選擇」讓人的命運變得精彩，還是「命運」的主宰讓人生變得燦爛時，事情就發生了——

A ship in harbor is safe, but that's not what ships are built for.

一艘船停在港口是安全的，但這不是它被製造出來的目的。

這是我在紐約的中國餐館用餐後，吃幸運餅時裡頭藏著的幸運籤。看到幸運籤時我當真嚇了一跳，不喜歡算命、不喜歡預測未來的我，看見幸運籤條上寫著這段話，我背脊一涼，難道老天爺知道我正躊躇不前，正在迷惘？

這是叫我該啟航了嗎？在工作上正處於擱淺狀態的我，雖然持續定量的演出，但那是兩年前簽下的合約，除了慣性的排練演出之外，行程只是按表操課可以不需要思考，但我知道我的內心已經開始迷惘，東張西望，往前不是、往後為難，拿不起、放不下，到底是哪裡出了錯？我是船長，但我真的在掌握方向嗎？我不知道自己是漁船還是戰艦，只知道自己無法只是停留在港口，港口雖然可以遮風避雨，用加油打氣換得溫暖，但是無論是出海打漁還是征戰，只有航向海洋才有機會看見自己對於未來期待的真相。現在的我，正貪戀著港口的安全與溫暖，卻又放不下試煉自己和創造夢想的慾望。這是我的矛盾與衝突，最終為了再次看見希望，完成想像，我選擇繼續出航。

夢想不斷刺激我的生命，影響我的選擇，在一趟趟的航行旅途中，身體裡藏著世界地圖的路線，我看見的不只是世界各地藝術的精彩，更是解剖心靈深處的內在，我試著像洋蔥一樣一層層地把自己剝開，有時流淚有時痛快。離家時我帶上行李箱，起初箱裡裝滿了希望和夢想，後來沿途又加入了許多心情、角色和孤單，寂寞的時候只能和另一個自己對談。

拍攝 Lativ「記憶熱」同時也是電影導演的姚宏易形容我：「她宛若一條活在公路電影裡的靈魂，雖然不像電影主角身處險境，也未必能在電影結束前找到屬於自己如童話般的美麗家園，她宿命般持續不斷地為了熱愛的舞蹈、創作，離開家、離開台灣，拖著大皮箱和一個時而堅毅、時而疲憊的身軀獨自旅行在世界各地。孤寂的旅程中，滔滔不絕的呢喃自語，持續和快不聽命於腦袋的身體對話，與時差聯手和藝術形式對抗，解剖自己的眼光又戴上大黑眼鏡，沒有人知道在不斷的試煉中，到底是前行還是潰敗倒退？」

貼切的敘述，讓我不小心以為，這是自己的電影！

我可能是活在公路電影裡的靈魂，也可能是漂泊在海上的一艘船，有時乘風破浪，有時觸礁受傷，有一天，也許有一天我會知道：是因為「選擇」讓人的命運變得精彩，還是「命運」的主宰讓人生變得燦爛。

坐在機場，行李箱和我時常對望，小箱問我：「這次我們是回來了還是要離開？」親愛的小箱，其實主人我也經常混亂，只知道來去之間，你我作伴，來去的目的地都是值得期待的地方。

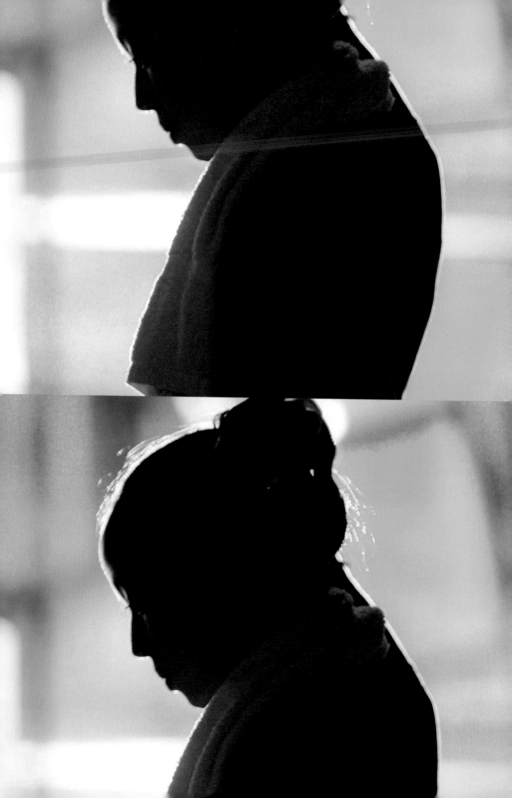

第 10 章

偶爾迷路

每個人身上都有一把屬於自己的尺，

不要拿別人的尺評量自己，

也不要拿自己的尺測量他人。

在現實與夢想的路上，自己也經常因為迷路而害怕，多年的經驗告訴

我：別怕，說不定迷路是為了遇見真實的自己，看見堅強。

關於迷路的提問：

Q：明確知道自己的夢想，但卻被眼前的現況（阻礙）給困住時，該怎麼辦？

A：確定是阻礙嗎？有些事必須面對、非去做不可，是因為有機會看見更好更強大的自己。這樣的堅強會讓人更接近夢想。

Q：要完成一件事情時，要如何設立階段性的目標，去完成終極目標？

A：我是烏龜，就是一步一步爬。

Q：當你灰心喪志、覺得都沒有希望的時候，你如何告訴自己要加油？

A：如果煩惱可以讓人看見希望，請繼續煩惱；如果煩惱解決不了問題、看不見希望，就沒時間灰心喪志坐著煩惱，因為已經來不及了。「加油」是為了出發，為了動起來。身體力行可以把我救出傷心，也可以讓我看

見希望。

Q：當你心急想要跟上別人的腳步，但同時自己還有很多不足的地方，要如何堅定自己的心，並且完成與實踐？

A：只是追隨他人的速度，卻忘了自己的節奏，很容易絆到自己的腳而跌倒。面對自己多一點相信、多一點真實、多一點踏實，這世上你只需要追上一個人，就可以讓你驕傲一輩子——「自己」。

每個人身上都有一把屬於自己的尺，不要拿別人的尺評量自己，也不要拿自己的尺測量他人。

再說一次：「沒有過不了的關，只有過不去的自己。」

我也是這樣告訴自己的——共勉之。

靜下心來好好感受、面對迷失的焦慮和恐懼，誰說迷路不是為了開出一條新的道路。

獻上無限祝福。

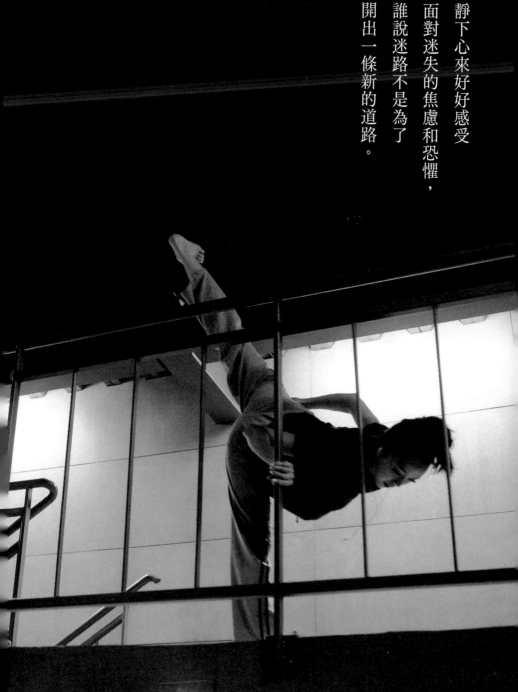

靜下心來好好感受
面對迷失的焦慮和恐懼，
誰說迷路不是為了
開出一條新的道路。

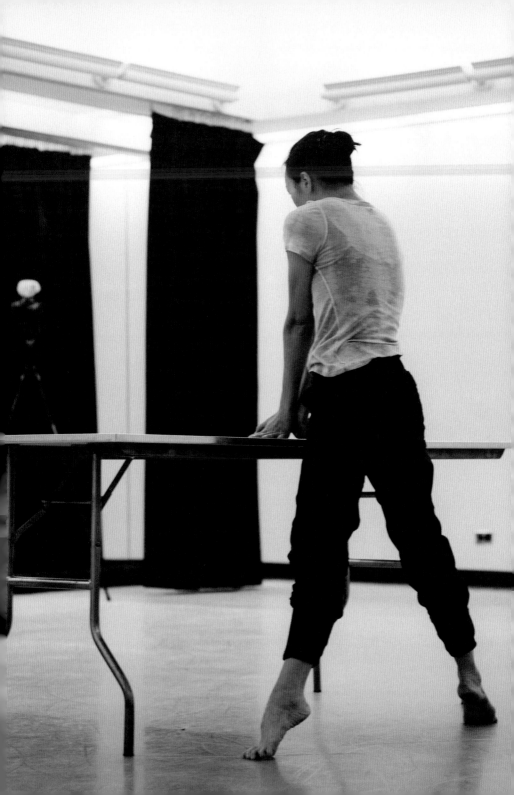

選擇

我選擇像戰士一樣的過著每一天，

你問我值得嗎？

值得。

一切雖然看似沒有選擇，

卻引發我看見內在潛藏著

從沒見過的韌性與堅毅。

主持人：

「我們聽過許多關於許芳宜的生命故事，讓我驚訝的是妳轉念的速度，當妳在紐約一心只為跳舞而存在時，已經身為首席舞者的妳，十場演出中卻只有兩場上台的機會，聽說妳很傷心、很憤怒，還哭紅了眼，在如此無助的情況下，妳如何在一夜之間轉念，重新激發戰鬥的火花，知道自己可以有不一樣的選擇？」

一直以來感覺自己算是一個保守聽話的小孩，脾氣雖然有點臭，但整體來說，算是不太會反抗或問為什麼的小孩。進入社會後才知道，有許多事情讓人無法問為什麼。傻傻的我通常不思考也不反駁，因為這是最簡單的反應，但也可能因為不在乎吧。只是這次遇見的，是自己人生中最在乎的一件事⋯跳舞，那情況就不一樣了。

我很清楚明白自己為什麼會在紐約過著只有吃飯、跳舞、睡覺的生活，我不是來觀光或移民，我是來跳舞。當有人拿走你最重要的東西時，可能不問

為什麼或不思考嗎？當下我真的以為自己沒有選擇，結果因為沒有選擇，所以看見了不一樣的選擇，它成了我救命的唯一。

十場演出只剩兩場是無法改變的事實，我回家用力的和自己哭鬧，世界卻沒有因為我的哭鬧產生任何動盪，它還是一樣安靜，靜得讓人害怕，靜得讓人發麻，世界的安靜像是嚴厲後母銳利的眼神，可以穿透蜷縮在被窩哭泣的自己，強迫我面對心中的憤怒與不平。只有兩場演出，這是結果也是事實，乾脆不演等於放棄，什麼都不做等於放棄，這兩個放棄都不是選項，用實力換回站上舞台的尊嚴和主導，是我唯一可以努力的方向。

人很奇妙，就是要被逼到無路可退時，才會強迫思考。什麼是實力？什麼是主導？主導誰？如何主導？是主導角色、自己還是觀眾？主導和實力有什麼用？它們能讓你挺直腰桿，踏實地把舞台贏回來嗎？我不斷地問自己問題，然後繼續哭到睡著。

醒來的隔天，是個大雪天，一如往常的，我把頭髮梳好、整理背包，搭地鐵去上課。那天早上，我頭腦清晰，戰鬥力旺盛，一點想哭的感覺都沒

有，只是清楚明白放棄不是選項，弱者沒有哭泣的權利，我沒有時間自哀自憐，我沒有時間浪費，我需要時間和行動力讓自己的實力變堅強，讓意志變強壯，上台的機會比別人少已成定局，我必須珍惜每一次練習。其他舞者在台上失誤了，還有機會用下一場演出調整，但我沒有犯錯的權利，更沒有調整的機會，我需要累積實力讓身體自由，不讓自己有機會因為失誤而影響演出品質；我沒有時間抱怨、哭泣、沈溺於沮喪或自我打擊，現在唯一可以救我的只有自己。從現在開始的每一天、每一個訓練都要做到確實、做到最好，我要讓自己上台時不需要擔心失誤，我想要盡情的演出，除了讓觀眾享受之外，我更要過癮痛快，這樣才算為自己出口氣，這樣才算把舞台贏回來。

在沒有選擇裡，我看見了不一樣的選擇。我選擇像戰士一樣的過著每一天，你問我值得嗎？值得。一切雖然看似沒有選擇，卻啟發我看見不一樣的選擇，身體內在潛藏著從沒見過的韌性與堅毅，曾經以為少了幾場演出就是輸，原來無法看清事實、無法面對現實才是輸得徹底。

有位藝術總監常說，我們都喜歡迎接挑戰，不是嗎？

是的，面對挫折與挑戰可能可以看見一個人的潛能，所以這次我看見的是，自己不想認命和不屈服的叛逆。問我很喜歡面對挑戰？我會猛搖頭⋯Not me. 聽起來真的很沒志氣，但我心想還不夠嗎？從一個不會說英語的啞巴來到紐約生活，剛開始工作，收入微薄，只能住在區域遠、環境差的蟑螂屋；腳骨折時，拄著拐杖行動不便，只能看著老鼠在家裡逛街；巡迴演出結束回到住處，房子臭氣沖天，因為找不到死老鼠的屍體；拉開窗簾，看見鴿子凍死在窗外，尖叫也沒人理你；相較於工作簽證、面對移民海關無數次的刁難，這些嚇人的小事只是生活的日常而已。對我而言，生活的瘋狂無所不在，三年搬了六次家，每天出門像是上戰場，面對這樣的日子我感覺夠了，先讓我活著吧！我還沒權力說喜歡挑戰，當時的我只能面對、無止盡地面對、處理、面對、處理，這樣的日子看似簡單卻不容易，整個過程如果有一點點值得稱讚的話，那應該是我沒逃跑吧！

當一個人面對生活都感覺辛苦的時候，說想要「挑戰」，感覺是一種奢

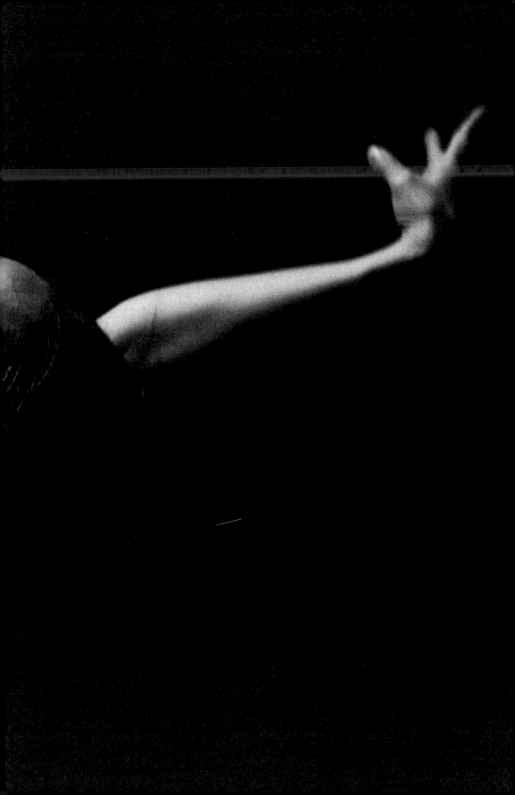

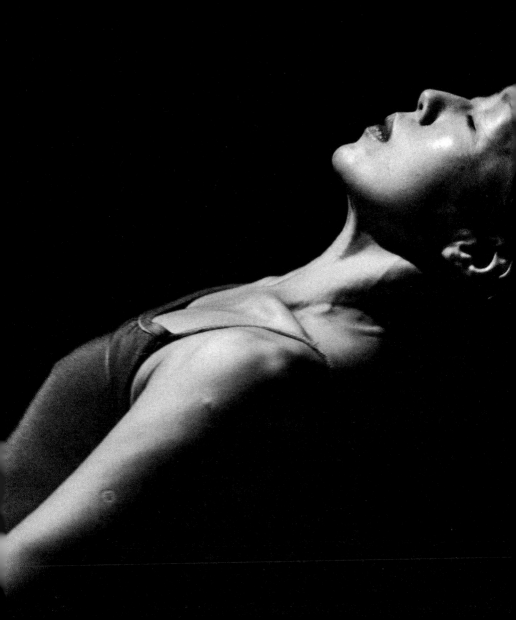

佟，當時的我以為，活著就是一種勇敢，只有活著，我才能繼續做跳舞的夢！

多年來，工作讓我很滿足，不斷的成長、開眼界，經驗的累積和身體的信用，讓我有機會和許多世界級的藝術家站在相同的舞台。直白的說，在這個職場上，可以和所有頂尖藝術家一樣，接受所有眼光對高品質、高標準的要求，要有旗鼓相當的能力，彼此才能是對手也是朋友。在職場上我沒感覺自己是外國人，但在生活上，面對陌生環境的害怕和語言的障礙，連食衣住行都有困難，這時就覺得自己是外國人了。

儘管對異國文化有所好奇，努力學習，水平還是和本國人有差異，很難與大家同步進行。當這樣的距離越來越遠時，我便開始躲進自己的世界，用自己的方式生活、學習，這樣的方式看起來不太正常，也不健康，卻幸運的讓我因此開發不一樣的身體專長，在職場上換來很大的自信和自在。可能是這樣吧，久而久之我也讓自己相信自己就是一個不會生活只會跳舞的人，「專注舞蹈」成了我不談生活，也不想改變生活的保護色和藉口，將近三十年幾乎一模一樣的生活模式，想想真的很可怕，但還是開心的。我真的從沒

有後悔過，我早就意識到這樣的生活方式，遲早要面對、要改變，只是感覺時間還沒到，所以自由放任讓它繼續。因為我知道，有一天我會想念只有吃飯、跳舞、睡覺的幸福。

結束二○一七年向身體致敬《Salute》的演出之後，我誠心跟自己約定要改變生活的方式，因為身體、心裡都在吶喊：不夠，不夠還要更多！是時候開始補生活的功課了，這些年來在生活上，我可能錯過一些美好，但我相信身體曾經創造的精彩應該沒有少。以前為了跳舞我讓自己遠離生活，現在為了跳舞，我要走進生活。以前的我只有在台上才跳舞，現在的我想要一直舞蹈，我要讓身體變成藝術，我要讓藝術走進生活，身體如果是活藝術，那生活就是最大的舞台。

身體的藝術就在生活裡，它為我點燃了新生活的熱情與希望。

是看不懂？還是不想看？

我（F），星媽 Jane（J）

J：妳有開車嗎？

F：在台灣有，紐約沒有。

J：為什麼？

F：我看不懂高速公路地圖，覺得很可怕，好像隨時會迷路。

J：妳是看不懂？還是不想看？

F：（烏鴉飛過……被抓包）是的，我只看一眼地圖就覺得太複雜了，所以到現在都沒在紐約開過車。

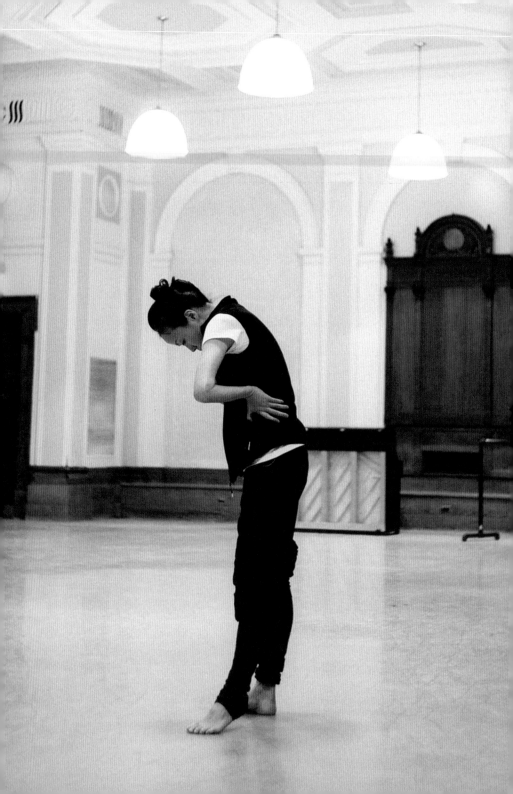

夢想與麵包

常有人問我：夢想與麵包如何抉擇？

我終於知道如何回答這個問題了。

如果你無法選擇，又明知缺一不可，試試共存三部曲：

一、先活著才能做夢。

二、把夢「做」到極致。

三、夢想可以換麵包。

先活著才能做夢

職業生涯二十五年，我的麵包，是夢想換來的。

首先，在我心中「活著」的意思，不只是會呼吸的健康身體，當然這很重要，也是每個人都需要有的，但我的意思是，做夢前必須先養活自己。幸運的我，在學生時期還沒有經濟壓力的情況下，明確清楚知道自己離開學校後想做的事：「成為職業舞者」，之後一頭栽進去。曾經我也以為那只是一個夢，能持續三、五年已經不錯，爸媽怕我餓死，我也怕自己餓死，爸媽給我三年時間：做什麼都可以。但我身上的錢只夠三個月的生活，誰知道這個夢一做，便再也沒有回頭，因為我活下來了。

家人們從不知道，我剛到紐約的前三個月，參加過許多甄選。有些因為沒有居留身分被拒絕，有些因為能力不足被拒絕，總之那時的我只有兩種選擇：一、想辦法取得身分，二、讓自己的能力強大，讓大家都想為我辦身分。沒錢沒勢的我只能選擇第二個。雖說離開學校時術科成績不錯，但想要走入職場，

一切經驗還是要從零打起。剛出藝術學院校門的菜鳥，要在短時間內累積經驗並增強活用實力，其實不容易，因為專業的身體訓練還是需要時間累積。當時如果只是為了留在紐約，我其實可以選擇先打工，再慢慢學習，許多未成名或還沒找到工作的藝術家們（演員、音樂家、舞者、作家、導演……），都是這樣過來的，很多人都在打工之餘，同時追著自己想做、喜歡做的夢。知名作家村上春樹在還沒成為職業小說家之前，也曾經和太太辛苦的經營一間bar，為了生活每天努力工作解除生計擔憂，才得以每天繼續寫著喜歡的小說，直到作品暢銷，專業足以支持生活後，才轉為職業小說家。

活著，是讓人繼續做夢的基本。

當時的我，身上的錢只足夠幾個月的生活，英文太爛，要找到不開口說話的打工不容易，在廚房洗盤子大概可以。但我又想，如果真要洗盤子為什麼不回台灣洗，至少語言通可以跟同事聊天。但當時沒想給自己留任何後路，所以沒有選擇打工。但我跟自己約定，在未來的三個月內，如果沒能在紐約找到職業舞者的工作，就回台灣。我雖然沒時間也沒錢三心二意，卻因

為跟自己的約定，所以清楚明白的看見兩個未來：留下或離開。不是每一個美夢都會成真，但只要盡力、只要活著，還可以有下一個夢。回家沒什麼好丟臉，若真要洗盤子，回台灣也可以洗，倒是原地踏步，自哀自憐、感傷懷才不遇的過日子，我擔心有一天會看不起自己。

心中有了決定之後，我更認真訓練學習，同時參加各式各樣的甄選，無論適不適合我都去參選。人生很難安排，許多時候總是事與願違，有些舞團將我列入考慮最終卻沒選擇我，最終選擇我的舞團卻剛好不在紐約；既然做了決定，只要在期限三個月內，我就是繼續訓練，繼續參加甄選，每天數著日子和時間賽跑。就在三個月即將到期的前兩天，我在曼哈頓63街第二大道路口轉角的公共電話亭中，一通電話確認自己被一週前參加甄選的舞團錄取了，我找到工作了！我找到工作了！電話確認之前的五分鐘，我在對街剛被另一個舞團拒絕，五分鐘後一通錄取電話，開啟了我的職業舞蹈生涯。多麼令人激動又興奮的事，這時我開心的在路上來回走，走來走去、走來走去，往前往後、往左往右，我開心得不知道要走去哪裡，極度興奮後的激情，是臉上的淚水讓我安

靜，因為獨自站在紐約街頭，我只能一個人開心。

把夢「做」到極致

我人生中的第一份工作從紐約開始，職業舞者是我的第一份工作也是第一個夢想，經歷大小舞團，累積近二十年的職業信用後，才陸續參與有別於單一舞團工作模式的國際製作，從頂尖藝術家、藝術節、劇院的委託演出、創作，到參與其他類型表演藝術，如歌劇、電影、幕前幕後……等不一樣的經驗。

原來人生和職業的舞台，都可以不斷的蛻變成長，這是我完全沒預料會發生的事。十九歲的夢想：成為一個職業舞者。雖然不是什麼偉大的夢想，但我的確想看看自己有沒有能力，用舞蹈專業養活自己，結果我做到了。因為很喜歡，所以做的很用心，過程中挫折雖然難免，卻也經常因此而突破極限。每當我在專業上表現越好，工作機會自然越多，收入也相對成長，生活的基本品質自然提高；良性循環讓人變得更有自信、更大方、更有創造力、

更感恩、更想擁抱生命的美好。這時才發現，原來透過專業我學到的不只是舞蹈。

說「把夢做到極致」，其實我也不知道什麼是極致或極限，因為我總是希望下次要更好，總覺得面對喜歡的事情，可以無止盡的學習很有趣。例如舞蹈這件事到最後，不會只是手手腳腳的跳舞。用身體服務舞步的舞蹈，沒有靈魂，只是讓身體變成工具；當舞蹈帶有人味，昇華到表演藝術時，牽動的是質感，連動的是品味，關係的是藝術。舞蹈最終不會只是舞蹈，是身體藝術的延伸。

夢想可以換麵包

最後這件事，應該就不需要做解釋，只要確保第一、第二都做到，那第三就會自然發生。然後呢？

我會再拿麵包繼續創造夢想！

只有看見問題才能解決問題

不要坐在家裡自認懷才不遇，因為沒有人會來敲你的家門請你去當經理。

去應徵十家公司十家都不要你，你是唯一的交集——這時該想想，到底發生什麼問題？是時候該面對了，不夠好就加強，不滿意就調整，沒有人天生完美，沒什麼大不了的。但千萬不要逃跑，因為你不會想讓「懷才不遇」一輩子跟著你。

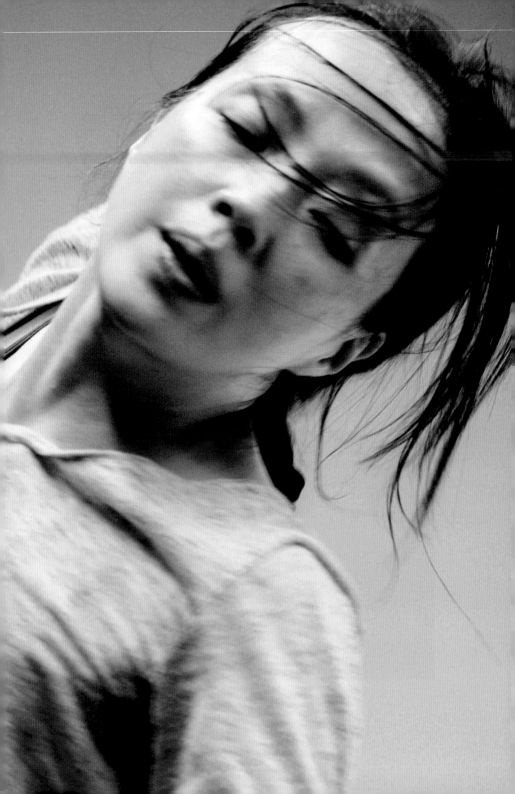

活得像樣

站在世界各地的舞台上，

觀眾可能不認識我，

不知道我來自的地方，

但他們正看著從那塊土地上所創造出來的美好，

許芳宜台灣製造。

很久以前申請了一個扶植補助計畫，然後⋯⋯落選。落選原因⋯許芳宜對台灣有什麼貢獻？許芳宜在國外的演出比在國內多，她對台灣有什麼貢獻？

這問題讓我思考許久。也對，我在國外的演出是比在國內多，自己對台灣到底有什麼貢獻，說實話我也不知道；我只知道，認真把一件事情做好很重要，這件事應該就是舞蹈吧。我的熱情來自於我的渴望，渴望看見身體有不一樣的語言表情，渴望身體可以散發能量，我把自己當藝術品在創造經營，藉由創作、演出，在國際舞台上累積信用，沒有靠山、沒有背景，我就是我的全部，想要活得像樣、活得精彩，只能靠自己。

是的，我的每一個舞台都是靠自己的雙手雙腳打下，如果你問我這一路走來是不是為了台灣？當然不是，傻到不顧一切地向前衝撞，當然是為了心中的一個「夢想」，一個最廉價、同時也最無價的東西。說是為了台灣太誇張，心中有沒有台灣？當然有，我來自台灣，那是我出生的地方，那是我的家鄉！許芳宜對台灣有沒有貢獻，可能沒有，但應該也沒蒙羞。

剛開始沒能得到支持，年輕時的我有過憤憤不平，但之後認真想想，扶植

真正的目的和意義是什麼？這問題可以思考的空間變得很大，是扶植在地還是扶植成長？儘管規則一樣，但認知可能不同。從政府機關到民間團體、組織、單位、評審及每一個人對於扶植和培育的認知與價值觀，也可能有很大的差異，基本上所有認知性問題或感受都是一種主觀，主觀是自由意識，既然如此，自然會有好、不好、喜歡、不喜歡，甚至遊走中間地帶的想法。公平、不公平這回事，如果不是科學數據測量、比較大小，公平、不公平不過也是一種自我認知的感覺。總之，選擇申請是自願，接受結果是運動家精神，我不想再花時間問為什麼，而是想認識自己心中的存在價值和貢獻。

從小到大，爸媽對子女的教育就是：做一個有用的人，如果有多的能力就要回饋社會、幫助需要幫助的人。還記得第一次選擇離開台灣，出國完成自己心中夢想的時候，我告訴父母親，對不起，我選擇了一條自私的路，跳舞。我不敢大聲說有一天我會回饋，因為面對一切未知，我以為在這條路上可以把自己養活，不要成為家人的負擔就是一種孝道。我不是為了家人跳舞，更不是為了國家或任何人而舞蹈，我是因為自己，所以拚了命的努力工作、學習，就是

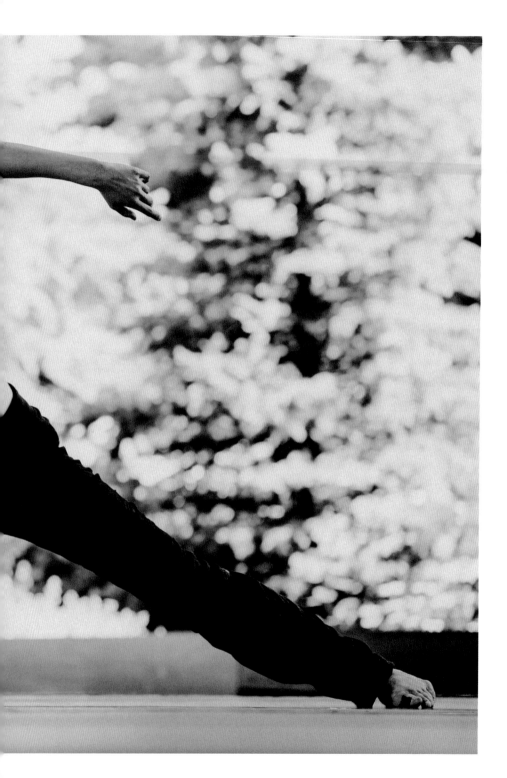

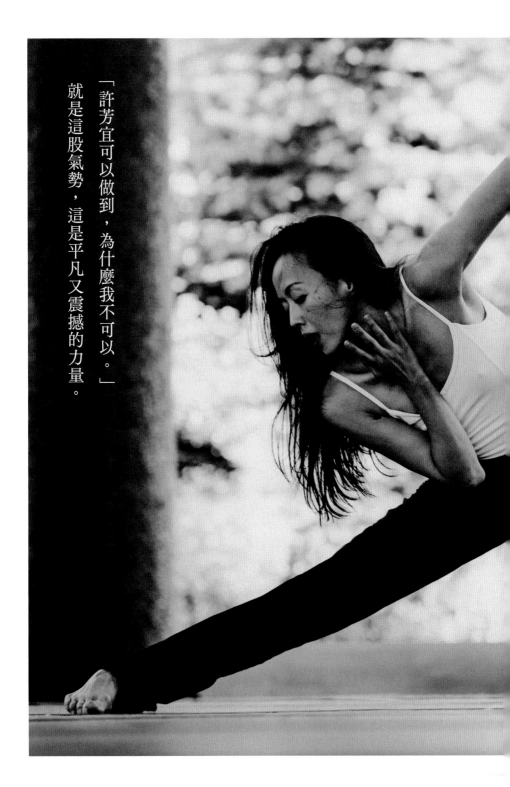

「許芳宜可以做到，為什麼我不可以。」
就是這股氣勢，這是平凡又震撼的力量。

想要完成自己心中想像的許芳宜。

我以為只要把這件事做得很好，我心中職業舞者的專業就會和其他專業一樣受尊重。我傻、我笨、我努力、我吃虧，都沒關係；幸運的是，我在社會叢林裡走出一條屬於自己的路。起步晚，腳程慢，學習速度如同烏龜的我，沒想過要和兔子賽跑，雖然身邊許多兔子在周遭來回過往，但自己卻從沒有因為羨慕或怨天尤人而失去方向。

來去世界各地的舞台，我見過很多人，去過很多地方，他們為我歡呼、為我鼓掌，熱情的溫度經常讓我想家，總是希望有機會把最好的作品與最好的自己帶回家鄉的舞台，希望所有愛我的家人朋友可以看見我的夢想和身體在世界各地創造的美好。許芳宜對台灣的貢獻是什麼？站在世界各地的舞台上，觀眾可能不認識我，不知道我來自的地方，但他們正看著從台灣土地上所創造出來的美好，許芳宜台灣製造。我太愛我的出生地，我要的是驕傲。

我的生命故事裡沒有偉大的創造，只有小人物面對自我追求的勇敢，也許是因為平凡的出生，卻說出了不一樣的生命故事，讓許多小孩燃起了希望。一

開始我不懂什麼是影響，直到有一天我聽見：「許芳宜可以做到，為什麼我不可以。」就是這股氣勢，這是平凡又震撼的力量。也許因為從沒想過要影響他人，只是單純專注的自我完成，因為沒有雜念，所以一切變得很純粹。李安、侯孝賢、蔡明亮導演們無論人在國內外，孤單的身影，堅持忠於自我，不斷突破的作品及人生不知影響了多少人，台灣多少職業級運動選手，無論人在台灣、日本、美國、世界各地，一個個從平凡到不平凡的故事，不知撼動多少的靈魂，這些人每天用心經營自己，做到自己的最好，做到滿意為止，這樣的人存在就是一種貢獻。

　　把台灣放在心上，是一種愛家的心、榮耀的心，若說都是為了台灣就真的矯情。帶著家鄉的能量在他鄉追求夢想，能給人一種安定的力量，「貢獻」兩個字的帽子太大，不知道有多少人能承擔。當我們手指著他人：「你對台灣有什麼貢獻？」時，常常忘了還有四根手指頭指向自己，我們是否也問過自己存在的價值。一個人用心把一件事做好，從「好」到無敵好自然會產生力量，至於會不會產生影響力？我想真正做事的人不會為此操煩。

我沒忘記走在一條沒有同伴、獨自前進的路上，在面對追夢和實現的過程中，我找不到理由逃避，因為所有的因果都來自於自己，無法逃避，所以必須面對處理，面對生活的現實，容不得我打腫臉充胖子，有多少能力，做多少事，好高騖遠永遠到達不了目的，只有踏實努力、累積信用才能養活自己。夢想和麵包教我的是，好的作品不怕沒舞台，好的人才不怕被埋沒。

第14章

Chinese Talk

傳統的家庭教育、規矩，

以及內蘊的手、眼、身、法、步，

東方的美學與東方的身體都是我的底蘊。

「驚蟄」的意思是：春天到了，春雷初響，大地萬物開始萌芽。《驚蟄》是林強的音樂，沒想到這輩子我會認識林強，也一輩子沒想過會用林強的音樂來創作。〈向前走〉是我對林強的印象，當年MV中的他，在台北車站高唱向前走，很熱血、很振奮、很帥氣，也許是節奏，也許是他也在追夢，也許是想要一直向前走的力量吸引了我。

我沒有偶像，對任何流行、古典、創新音樂的認識也都不到迷戀的程度，直到二○一四年聽見《驚蟄》，《驚蟄》是林強與法國MK2公司合作「立體音畫」概念創作的一張專輯。整張專輯有國語、台語、英文、法文，最後一首〈Chinese Talk〉出現侯孝賢導演的聲音，他說：「中國人的那種深遠，那種悠長……有沒有！沒有辦法，你一輩子就是註定，哇……那種東西，會讓人感動，沒有辦法，沒有辦法！這也是我所有電影創作最根源的一種東西，最根本的力量！」聽到的當下，胸口像被揍了一拳似的，接著是一口標準國語的聲音：「我在國內的時候，完全屬於一個全盤西方化的人，出來以後我發現，你走到哪裡都是一個中國人，所以我前一段有過焦慮，就

是……沒有根的人一樣，你將獨自面對這樣一個世界！」聽完我就哭了。

這兩段話扎扎實實撞擊了我，硬生生將時光倒回二十年前，冷到骨髓裡的冬天，清晨四點就站在移民局外排隊，一排就是大半天，一排就是好幾百人，有人來自以色列、土耳其、西班牙、法國、英國、巴西、中國、菲律賓、台灣……有人觀光、有人求學、有人淘金、有人來圓夢；有人可以選擇回家，也有人永遠回不了家……無論你來自哪裡、為什麼而留下，站在移民局大樓前的我們都是外籍勞工，期待一個外國人居留的正當身分，等待一張合法認同的工作證。站在別人的土地上工作生活，我們的去留沒有自主權，被接受？被拒絕？沒有理由、不需解釋，好深刻也很殘忍！那是第一次我在乎我來自哪裡，很開心自己有家可回，有根可尋。但多年後我的想法變了，無論在任何地方，哪怕是自己的國家，人不是沒有選擇，而是選擇需要能力。

觀眾問我，站在國際舞台上，什麼特質讓你不一樣？

我回答：可能是我的血液，我的出生和文化吧！我的成長背景來自東

無論在任何地方，哪怕是自己的國家，人不是沒有選擇，而是選擇需要能力。

方，血液裡藏着韌性和堅持的基因優勢。傳統的家庭教育、規矩，以及內蘊的手、眼、身、法、步，東方的美學與東方的身體都是我的底蘊。曾經在自己最辛苦的時刻，它們是我最豐沛的資產，也是唯一的本事；不一樣的膚色、不一樣的語言、不一樣的身體，讓我站在世界舞台上感覺佔盡了一個身為外國人的所有優勢。但儘管如此，為何我也曾想要洋腔洋調，想要融入連自己都搞不清楚的文化，想得到認同，想要他人知道我喝過洋墨水、越洋過。這是什麼樣的虛榮心？什麼樣的不安全感？出生背景的美好，文化的深遠，生命的底蘊，人本的價值都去哪兒了？

聽到這音樂時，有種無法言喻的美好，身體有說不出的震撼，文字的美學與東方的優雅：「心靈美，語言美，行為美，環境美，人有悲歡離合，月有陰晴圓缺，自古自難圓滿，但願人長久，千里共嬋娟。」這是古文的詩詞，那是傳統的聲音，是廟會，是乩童，是鞭炮，是歌仔戲，是麻將，是叫賣，是電音，是吵雜的新聞，是……是文化的背景以及伴隨我長大的聲音。

音樂的畫面讓我開始倒帶思考，生命中的聲音痕跡和身體的記憶，我看見音

樂的畫面——沒有辦法，我一定要記下來。用記憶喚醒，用身體寫下。這記憶喚起青春也喚回當年，二十歲出頭的小女生，哪來的勇氣義無反顧向前走，也許夠年輕夠傻，分不出勇敢和莽撞是兩件事。再聽一次林強的〈向前走〉，像是再次聽見自己的故事，看見自己的心情，確認明白當年向前走的自己，的確不是莽撞也不是傻氣，出發前扎實的五年準備，我想我真的知道我要去哪裡，只是地點不是台北，是紐約！

多少年後，我終於看見人生地圖的風景。

〈向前走〉　作詞／作曲：林強

火車漸漸在起走
再會我的故鄉和親戚　親愛的父母再會吧
到陣的朋友告辭啦　我欲來去台北（紐約）打拚
聽人講啥物好康的攏在那　朋友笑我是愛做暝夢的憨子

不管如何路是自己走

OH！再會吧！　OH！再會吧！　OH！啥物攏不驚

OH！再會吧！　OH！向前行

車站一站一站過去啦

風景（舞台）一幕一幕親像電影

把自己當作是男主角（女主角）來扮

雲遊四海可比是小飛俠　不管是幼稚也是樂觀

後果若按怎自己就來擔　原諒不孝的子兒吧

趁我還少年趕緊來打拚（記得離開台灣時，我也跟父母道歉：請原諒我這條路一定要走）

OH！再會吧！　OH！啥物攏不驚

OH！再會吧！　OH！向前走

台北台北台北（紐約）車站到啦

欲下車的旅客請趕緊下車

頭前是現代的台北（紐約）車頭

我的理想和希望攏在這

一棟一棟的高樓大廈

不知有住多少像我這款的憨子

卡早聽人唱台北不是我的家

但是我一點攏無感覺

OH！再會吧！　OH！啥物攏不驚

OH！再會吧！　OH！向前走

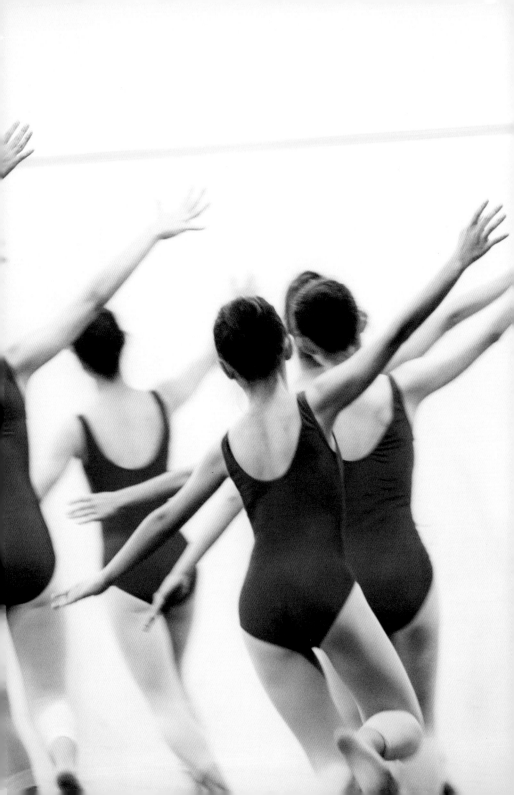

逆光飛翔

感覺身體長了翅膀，
要出發了，
讓你的細胞活起來，
相信你的呼吸，
相信你的身體，
相信你自己。

《逆光飛翔》，是我第一次參與的電影，算是特別演出吧！

張榮吉導演說：「許老師，妳就像平常教課一樣，演妳自己就好了，沒問題的。」

當時我心想，真的嗎？我不是專業演員，在攝影機前真的不會緊張或有壓力嗎？難道不會想隱藏些什麼或包裝些什麼嗎？想被看見的自己和真實的自己是一樣的嗎？

拍完之後，我懂了。當舞蹈、身體和許芳宜加在一起時，我不需要包裝也無法隱藏，因為真的沒有辦法，這時候，已經無關螢幕上漂不漂亮的問題，只要和身體相關，就只有最真實的自己。

好久不見，大家好。

歡迎大家來參加今天的體驗課：身體要快樂！

要體驗什麼呢？體驗身體的奧妙，體驗你的美好，

還要體驗成為一名舞者的幸福。

現在我要你想像，站在舞台上，只有你，只有你自己。

心跳再快再緊張，都要假裝勇敢。

下巴抬起來，胸膛挺起來——

把心放下，安靜看見自己。

很好，肩膀放下來、手延伸，眼睛跟著手經過胸口伸展，看到你的天空。

感覺陽光撒在你身上，感覺整片天空都是你的，繼續延伸，繼續延伸；

然後慢慢頭回，手慢慢放下，下巴抬起來，看到遠方，看到你的夢想。

你的身體跟呼吸一樣，沒有一秒鐘停下來。

身體這麼有魅力，為什麼要急。想像一個隱形舞者跟你一起。

想像身體可以融化。

想像蝴蝶停在手上，安靜，安靜。

感覺身體長了翅膀。要出發了，讓你的細胞活起來，相信你的呼吸，

相信你的身體，相信自己。

不急不急，聽聽心裡的聲音，跟著身體的聲音，慢慢的，往前走。

《逆光飛翔》，它是大家的故事，也是我的故事，它們是劇中的台詞，也是自己教課時常說的話，其實當我告訴你時，我也在說給自己聽！

也許我一直照著別人的方向飛，這一次我想要用自己的方式飛翔一次。

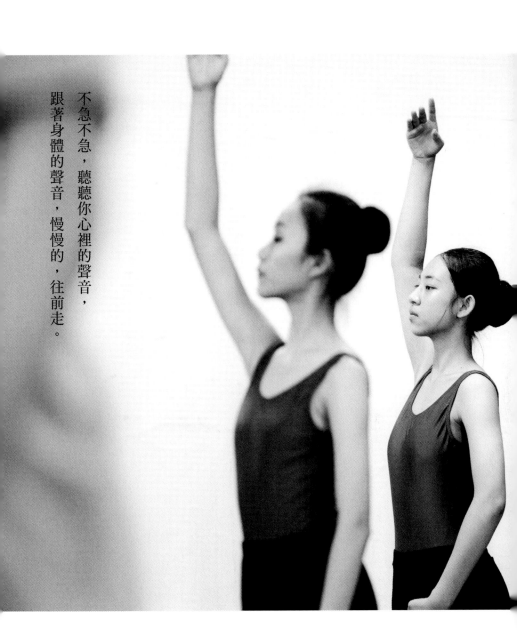

不急不急，聽聽你心裡的聲音，
跟著身體的聲音，慢慢的，往前走。

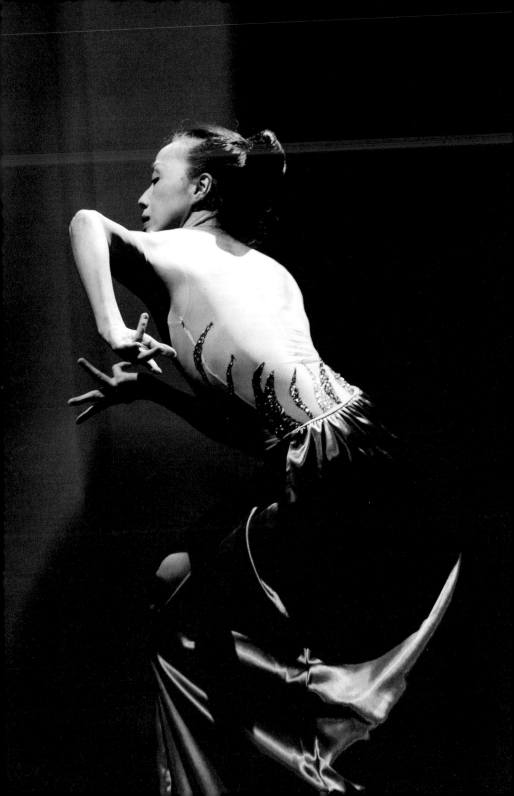

一個人，沒有同類

我們走在不同的路上卻感覺有伴！

因為《刺客聶隱娘》，我走上坎城紅毯。

「有什麼好怕，妳什麼場面沒見過。」這是第六十八屆坎城影展獲得

「最佳導演獎」的侯孝賢導演對我說的話。

二〇一二年的夏天，接到一通電話，「侯導找妳，約妳吃飯。」

「我？」

到了餐廳，侯導簡單敘述了《刺客聶隱娘》電影中有個變身公主的角色，希望我試試，拍攝時間是兩個月後開始。聽到兩個月，手指頭拿出來數一數，心想那大約是十一、十一月的時候吧，我馬上回覆導演，真的很抱歉，因為自己籌備兩年《生身不息》的製作正好在同一時間演出，我希望有機會學習，但這次因為時間撞期，真的不行，謝謝導演願意給我機會。用餐結束後我便開心地離開，因為可以全程用台語和侯導聊天好開心啊！

離開餐廳後，合作多年的同事雅婷立刻說：「妳知道剛才見面的那位是誰嗎？」「我知道，侯孝賢導演啊。」「那妳確定不考慮一下？能和侯導工

作是千載難逢的機會。」我知道機會很難得，而且只要與身體、表演相關的學習，無論是電影、舞蹈、幕前、幕後我都喜歡，因為不一樣的舞台就會看見不一樣的藝術。

但過去兩年繞著地球跑的日子，我每一天都很努力，就是希望自己可以重新肯定自己，我每天用心面對，每天都提醒自己要踏實完成每一步。因為我跌倒了，我想站起來，我在重組許芳宜對自己的相信和信心，如果現在改變心意，我知道我會永遠活在害怕裡；自己跌倒只能自己站起來，否則會永遠失去相信的能力。我感謝侯導給我的機會，所以更要珍惜。機會永遠難得，但是少了完整的自己，再難得的機會都是辜負他人的一種浪費。

同年十二月，侯導再次與我相約，這次我們坐在小包廂喝茶。導演關心我的演出，關心我是否一切都好，之後接上一句：「來玩啦！」這次我不假思索的回覆：「導演，關於電影、演戲都不是我的專業，之後就麻煩您指導了。」就這樣，我的生命中又出現了一位令人敬佩的老師。如果一切都是冥冥中註定，那可能是上輩子累積的好運，如果是機會、命運，我感恩有這樣

的福氣。兩個月後，我出現在中影片場了。

第一次走進片場，劇組一切準備就緒，我問導演，我現在要做什麼？

導演：「妳想要做什麼？」

是的，有了舞台、角色、故事，我想做什麼，可以做什麼？喜歡身體、喜歡表演的我，被問題震住卻很開心，這裡有很大的空間，可以想像、可以嘗試，雖然一定會失敗，但可以完成的快感，不就是從小小的失敗開始的嗎？劇本其實看了很多次才慢慢體會，電影也看了三次，才看出自己懂的故事。聶隱娘，一個人沒有同類。也許侯導就是聶隱娘，或說每一個角色、每個人都是聶隱娘，每個人終須獨自走在一條自己選擇的道路上，腦袋一顆，身體一個，真的沒有人能替代。

走入侯導的電影世界，走進攝影、燈光、場記、美術、編劇、梳化、服裝、表演、動作、側拍、剪接、製片、音效、後製、宣傳等，不同專業的細緻與要求，還有許多看不見的堅持；過程中，品味、角度、色彩、虛實，點滴的累積牽動著我慣性的想像與思維。舞台離開了劇場，開啟了沒有鏡框

的視野，角色的轉換讓身體的藝術表演產生變化，在這裡，我看見相同的專注與堅持，也看見不一樣的孤獨。劇本裡有一段嘉誠公主教小隱娘撫琴，說了青鸞舞鏡的故事。公主娘娘云：「罽賓國王得一鸞，三年不鳴。夫人曰：『常聞鸞見類則鳴，何不懸鏡照之。』王從其言，鸞見影悲鳴，終宵奮舞而絕……」

我是嘉誠公主，因此我必須學古琴。這回終於讓我感覺到好像為了演戲需要學習些什麼，於是很興奮的去學琴，離開教室時還很開心地背著琴回家練習，與其說是為了回家練習，更貼切的應該是背著琴走在路上的虛榮心，感覺真是有氣質（哈哈）。回到家看著琴，天啊！老師剛才教了什麼？第二堂課我認真學習，用手機錄下老師教的每一段樂曲，帶回家練習。真的很痛苦，當有備份記憶時，腦子就不記。完了！完了！只剩下最後一堂課，看著古琴我乾著急。忽然間念頭一轉，試試這個方法吧！把所有專注力放在手指上，每彈一小曲，就將眼睛閉上重複一次，用手指感覺距離與前後方向，這個重複不是用頭腦記憶，是用身體記憶，我想像身體可以記憶舞步，那手指

也是身體的一部分，這次用手指跳舞吧——果然記住了，偶爾會走音，但非常開心手指會跳舞！

到日本拍攝的前一晚，因為太緊張，怕耽誤了大家的進度，我請導演先聽聽自己的成果，雖然彈得不完美但算是完整的彈完，當下導演倒抽一口氣——我記得這個感覺，當年 Mr. Feld 在說出一句沉重的話之前，也曾倒抽一口氣。導演終於開口：「我要的是那種感覺，孤寂的心情只能透過撫琴傳達出來的感覺。」之後導演就離開了，我沒有倒抽一口氣，但就要停止呼吸了。當下那一秒我懂了，古琴是媒介，重點是人，是人的內心起伏影響了撥弦的力道，影響了身體的情緒、發出的聲音。孤寂沒有對錯，是一種感受，如何呈現是專業演員的力道吧，但我卻忘記自己是嘉誠公主，只在乎彈得對不對。我拿自己的身體去服務古琴和樂譜，這道理我早在舞蹈的世界認清，怎麼走進電影就忘了這相通的道理。

隔天到了現場，我不敢掉以輕心，雖然想通了，還是希望身體表演也可以融會貫通，聽到拍攝順利完成的「卡」時，真是有說不出的開心，因為我

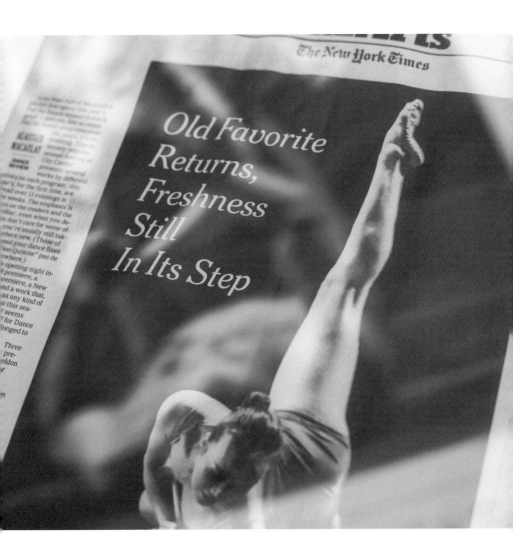

不敢想像整個團隊被自己耽誤。

因為電影，我們去了許多地方，但最嚇人的應該就屬坎城影展。

導演說，芳宜一起去坎城！（我驚）「怕什麼，妳什麼場面沒見過！」

哈哈，就是坎城影展沒見見過。參加國際舞蹈節、藝術節、大小劇院等演出，見過不少，但參加國際影展盛事，不談跳舞只看電影，這是第一次，更別說體驗坎城城紅毯，那不都是明星在做的事情嗎？

禮車一輛接一輛，巨星一個又一個，鎂光燈無止盡的閃爍，整個城市都在發亮；媒體聲嘶力竭的叫吼，看這裡看這裡，像是另一個電影的現場，也像是不真實的想像，在人群中我不知所措的感覺緊張，看著舒淇、張震、侯導處之泰然，好像這就是他們該站的地方，而我卻控制不住顫抖的身體，只擔心何時出場。

「導演，什麼時候換我們上場？」

「等一下妳聽到牛叫聲，就是我們出場的時候。」

我以為導演在開玩笑，但是很快就有人說「排好排好」，牛叫聲出現，

聶隱娘電影原聲音樂響起，這時像是神蹟般的，我看見眼前一道隱形的大幕升起，雙眼終於有了聚焦，臉部開始放鬆，腳步開始移動，不自覺的抬頭挺胸，聽見指示人員喊著看右、看左，我們偶爾停下腳步，左右轉身讓媒體拍照，此時的我下巴微抬，有如孔雀般的驕傲。我驚訝自己瞬間的轉換，前一秒鐘膽子比老鼠還小，下一秒鐘像是站在自己的主舞台，是音樂響起、心中大幕升起的原因嗎？那是我在舞台上慣性的開場。

大紅色口紅、俐落的髮髻、低胸的禮服，平胸的自信，還有一條昂貴的珠寶蛇趴在我的胸口，這些都不是我的慣性，但我無法解釋瞬間一切的合理化，心中的ＯＳ是：不好意思請讓開，這是我的舞台。

一個人，沒有同類，我們走在不同的路上卻感覺有伴！

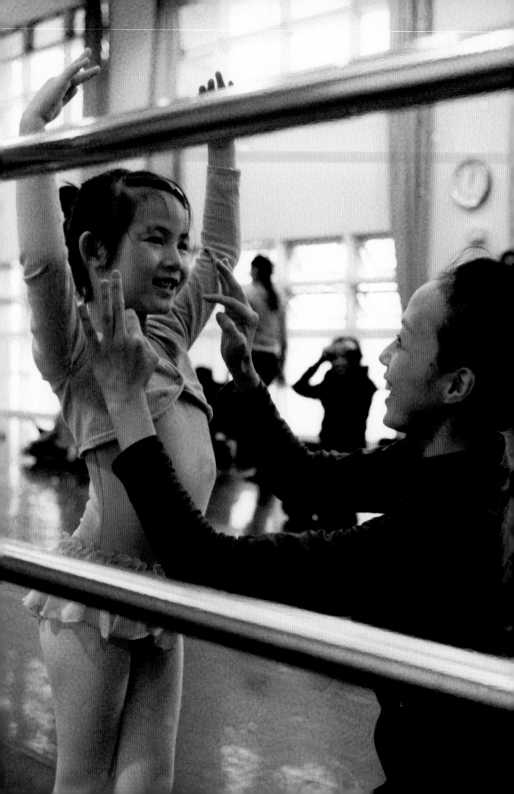

假媽媽，真用心

是夢想的慾望讓人動起來，
是相信希望讓人變勇敢，
是這些力量讓我改變了吧。

當我再次離開台灣，走向國際舞台尋找合作夥伴和作品時，歐美依然是我的主要戰場，因緣際會之下，受邀於澳門文化中心，為台、澳兩地年輕藝術家創造交流平台，必須相互交叉學習、移地訓練，再共同演出。在此之前，我從沒帶過台灣以外的小孩，因為是全新製作，所以讓我有機會在兩地甄選出十位年輕舞者共同參與，他們多數是應屆畢業生，整個過程正如同製作的演出名稱《隨身》，我像是母雞帶小雞似的，時時刻刻把舞者們帶在身邊。當時有很多的不放心，所以我什麼都管，管身體、管心理，就怕一個不小心，給小孩們帶來不良的影響。幾年下來，為了各種不同的製作，類似的甄選每年總會來個一兩次。到目前為止，已經數不清自己教過、帶過多少小孩，但私底下我都說是「我的小孩」，他們來自世界各地，也散布在世界各地，無論年紀大小都說我像媽媽，於是我就成了芳宜媽媽，mama Sheu。

因為創作，因為小孩，讓我有機會聽見不一樣的故事，也走進許多不一樣的人生。關於帶小孩，我失望過、哭過、笑過、想放棄過。

許芳宜妳從來沒想過放棄嗎？關於舞蹈。

有，我想過，但是我不敢。因為選擇好不容易，放棄比選擇更難。我擔心自己意志不堅定，所以不敢輕易嘗試，因為我知道可以放棄一次，就可能有第二次，有第二次就有第三次，輕易地放棄沒認真弄清楚狀況，莫名的把習慣養成自然，我怕有一天再也聽不見真心，看不見決心。我不想放棄的不是舞蹈，是自己。

這樣的道理，同樣出現在帶小孩的過程裡。與小孩們見面的第一個約定：「什麼都可以說，就是不能說謊。」為什麼？你可以抱怨老師，對老師說出心中的不滿，但千萬不要花時間想理由、找藉口，只為了告訴老師一個圓滿的謊，真的不值得。第一次說謊時肯定會緊張，也許還會冒汗，想一個理由需要花上很長時間；第二次說謊，不再這麼緊張，汗也不流了，找理由的時間會縮短；第三次幾乎不緊張，理由也想得快，第四、五、六次，已經開啟自動導航模式，之後對於自己為什麼不說出真心話也感到奇怪，甚至不確定哪一個聲音才是真的。

謊言會讓你出賣靈魂、聽不見真心，重點是，原本想蒙蔽他人卻認真的

欺騙了自己，這樣的結果真的得不償失。表演藝術靠身體吃飯，身體不會說

謊，當你開始把理由合理化、藉口公式化時，還期待看見身體真、誠的光

嗎？身體像是晶瑩透亮的寶石，少了晶瑩透亮的靈魂等於放棄自己，那我們

還看什麼。「不說謊」的要求會奇怪嗎？我覺得很重要。

許芳宜有很多規矩，很兇，我家人也這麼說。我承認自己在工作上有潔

癖，特別在態度上，雖然大家都說我兇，但還是為自己辯解一下——是的，

我很嚴格，「嚴以律己，寬以待人」，小時候家裡有教，什麼是「己」：自

己、家人、帶的小孩們、工作夥伴等都是屬於自己會比較嚴格要求的人。我

很重視態度，因為一個人的行為態度，可以看見整個人身後的家庭教育，

我不喜歡自己的小孩或團隊被說沒家教，因為這一罵連帶好多人。

記得大學上武功課時，全班同學穿著T恤、功夫褲、功夫鞋、紮緊腰

帶，頭髮綁好，每個人整整齊齊、乾乾淨淨，ㄇ字隊形稍息站好，等待老師

進來上課。老師上課前一定會先說說話，說些讓大家定心的話。「有規矩才

能成方圓」這句話伴隨我至今，規是畫圓的工具，矩是畫方的工具，有了規

矩才能畫方圓。從生活的規矩到身體的規矩，因為禮義廉恥這把道德尺，才讓我可以隨心所欲忠於自己。日復一日的基本功看似無趣，卻是日後讓身體自由、收放自如的基本功底。

經常被問到傳承的問題，這讓我思考許久，像我這樣一個人有什麼可以傳承？跳舞嗎？好像不是，這事太小了。回想過去，到底是什麼讓我的人生起了變化，是夢想、是慾望吧！讓我願意早起，選擇自律、要求、改變的力量到底是什麼，是因為想完成心中的願望。無論小事大事，反正就是自己想做的事。希望完成需要「相信」，是夢想的慾望讓人動起來，是相信的希望讓人變勇敢，是這些力量讓我改變了吧。如果可以，我想傳承夢想，延續希望。

「芳宜老師，我的小孩不知怎麼就是很不積極，做什麼事都一樣，學琴一樣、跳舞一樣，連吃飯也一樣，桌上什麼都有，薯條、炸雞、牛排、漢堡……他就是不動，我真的不知道該怎麼辦！」我想：「他不餓吧！」不餓的時候，就算桌上滿漢全席，小孩除了用不以為然的眼光掃過之外，可能

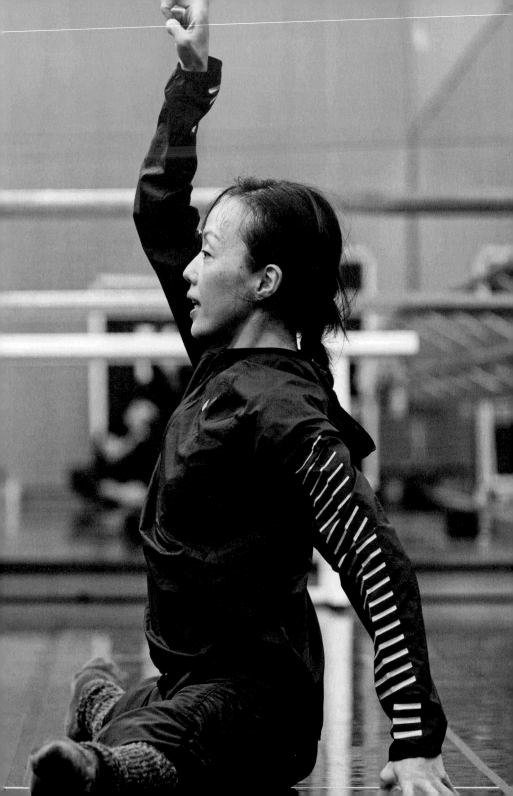

日復一日的基本功看似無趣，
卻是日後讓身體自由掌握、收放自如的基本功底。

還是沒有反應。反倒是媽媽沒問：「口渴嗎？」他卻站起來為自己倒了一杯水。餓的時候食物才會有吸引力，餓了才會想要飽足，餓了才會有動力。有時我在想，或許不是小孩不餓，而是當所有的東西都自動送上時，反而無趣，才沒了胃口。媽媽細心周到雖然很好，但引發自我完成的動力也很珍貴。可以為自己做些什麼來完成心中的願望，哪怕是他人眼中微不足道的小事，卻還是很快樂很有成就感。引發飢渴才會有尋求飽足的慾望，只有夠餓才會想找食物，餓傻了自然不敢浪費，為自己爭取來的更加珍貴！

一有事媽媽就急著幫忙，小孩其實很難有機會學習。我自己是活例子，許媽媽煮飯菜功力一流，我卻是連煮水都可以把自己燙傷。離家後，自己才真正學習煮飯，好不好吃是一回事，但至少餵飽了自己，也讓媽媽放心女兒不會挨餓或燙傷。我們都知道長大之後，有些事只能自己做，有些夢只能自己圓，時候到了免不了一個人在社會叢林單打獨鬥，如果從小在爸媽的守護下可以開始嘗試練習，除了累積能力和信心，爸媽也會更放心不是嗎？有一種冷叫做「媽媽覺得你很冷」（這是家長們自我調侃的話），所以我也相

信，有一種餓是「媽媽覺得你很餓」。

我相信人性本善，也相信人與生俱來的慾望需求，這是一種相信自我可以完成的需求。關於教學與教育我也在學習，期待小孩能自主獨立，幫助小孩面臨考驗，需要的是引導而不是控制。在生活教育裡，幫小孩存些做人的本錢，不只是「只要我喜歡有什麼不可以」的放任自由，而是待人處事的基本道德和禮儀。聽起來像是沒生過小孩的女人唱高調，是的，我沒生過小孩，但帶過許多小孩，我用心傾聽每個小孩的故事與問題，經常用情過深，總是把小孩們的問題帶回家思考，儘管深思熟慮，還是怕智慧不夠用，傷了小孩的心或誤導方向。我的兄弟姐妹偶爾會笑說：「妳沒生過小孩不懂啦！」是的，正因為我照顧的是別人的小孩，所以更要戰戰兢兢，知道自己不是神，不可能完成或解決每一個人的問題，所以必須時時學習，學習拿起、學習放下、學習牽手和放手。身為一個老師、身為一個用行動追夢的人，我求的是盡心盡力，問心無愧。

人的一輩子能相遇就是一種緣分，有些緣分長久，有些短暫，但也有些

暫停之後還會再續前緣。曾經在一次舞者甄選過程中，非常鍾意其中一位舞者，訓練了好一段時間，雖然還在觀察期，正準備公佈獲選舞者名單時，卻收到小孩的訊息，說想嘗試空姐的工作，先不跳舞了。說實話，當下真是沮喪了一下，明知道這不是第一個選擇離開舞蹈的小孩，但也不會是最後一個，可是心中還是捨不得。差一點我們就可以一起做些「什麼」了，但做些「什麼」是什麼？「什麼」是看不見的未知，有多少人喜歡面對不確定？如果面對是必須，那心中的嚮往就成了選擇的關鍵。所以很快我又笑了，無論決定如何，小孩有了決定，表示已經開始認真思考、用心面對，想為自己「創造點什麼」的人生是讓人興奮的，不是嗎？

當然也有不一樣的故事。二〇一二年五月，那是瘋狂的日子，為了年底的新製作《生身不息》，身體和頭腦幾乎每天都處在累到爆的狀態。電話響起，話筒的另一頭傳來：「老師，我想清楚了，我要繼續跳舞！」我簡單回了一句：「好，想清楚就好。」掛上電話，一股感動湧上，我相信那是經過思考，和自己約定過後才鼓起勇氣打電話的聲音，彷彿到現在都還聽得見小

孩宏亮有力的「我要跳舞」，好久沒聽見決心了，那是一顆大力丸的聲音，讓人想堅持下去的聲音。雖然心中還是小小OS：「不知道小孩會堅持多久、可以撐多久？」但是無論如何，身為老師的我，再累都要打起精神，因為小孩說：我要跳舞！

一直到現在，這個小孩還在身邊，幾年下來練就一身好武藝，時而舞者、時而老師，還會協助排練、製作節目等專業能力，吾家有女初長成，一個進得了廚房、出得了廳堂的閨秀，學習每件事情總是用心做到最好，只因為老師的一句：「我做得到的，你都可以做到；我會的，你一樣也不能少。」是物以類聚嗎？我帶的小孩多數都帶有傻氣，都跟我一樣傻，外加一種踏實的堅定，需要時間才看得見隱藏的聰明。我們都相信老師的要求和期待是一種相信與肯定，當然最幸運的是我們都遇到好老師。

想當時，牽小孩的手不就是希望有一天可以放手嗎？選擇需要深思，面對需要勇氣，還有什麼比小孩選擇勇敢面對自己，更令人開心的呢！無論選擇哪一個人生舞台，請相信你所站上的就是最好的舞台，只有用心經營才不會辜負自己！

龜兔賽跑

Q：許老師，身為父母，我怕為小孩做得不夠多，會讓小孩輸在起跑點，該怎麼辦？

A：我教過許多小孩，緣分有長有短，有兔子、有烏龜，他們都會賽跑。在身邊的多數都是烏龜，我不怕自己帶的小孩輸在起跑點，但我怕他們消失在終點。

兔子跑得很快、跳過很多細節，烏龜爬得很慢，卻踏實的走向終點。

我也是一隻烏龜。

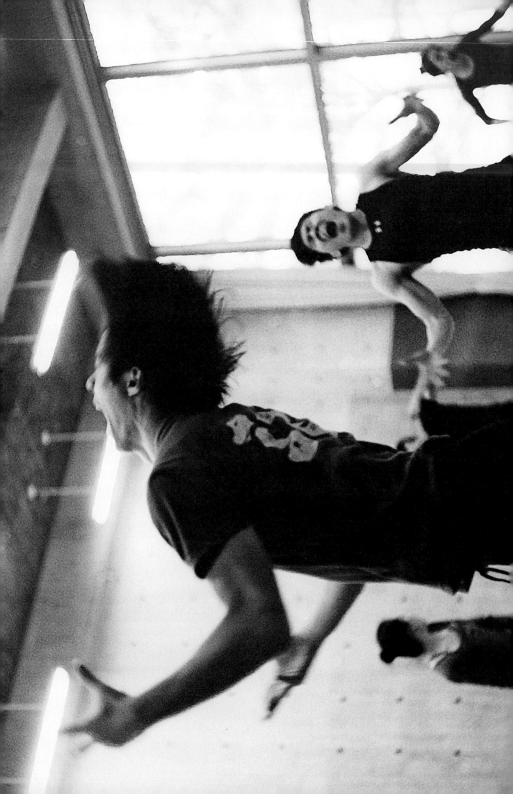

Way Out

選擇大手牽小手，因為我知道，

台上的你將會是我的驕傲。

選擇大手牽小手，因為我知道，

牽手是為了放手。

一個給年輕舞者的作品《Way Out》，快速舞動的身體來不及分析邏輯，手舞足蹈的思緒藏不住焦慮，瘋狂的奔跑、沸騰的心跳、無聲的吶喊。

生命不停止，身體不會停止，《生身不息》是繼二〇一〇年重回國際舞台後，帶回台灣的第一個製作，兩年的國際巡迴演出，讓我有機會與世界頂級同台，也讓我完成對自己的承諾──把最好的帶回台灣。

參與《生身不息》製作的有國際舞蹈明星，Wendy Whelan、Akram Khan，以及「紐約市立芭蕾舞團」（NYCB）的首席舞者們。還記得當時為了決定是否將年輕舞者參與的作品《Way Out》放入製作時，我思考了四個月。該、不該、該、不該……自己和自己陷入交戰的局面。他們是一群應屆畢業的年輕舞者，傻傻呆呆很熱血，跟我一樣！二〇一一年，國際年輕藝術家交流計畫的因緣，讓我和小孩們開始有了連結。

交流計畫結束當天，我心想，一個人的熱情可以持續多久？熱情不是想有就有，一旦消失很難再回頭。一年多來，牽著小孩抓手弄腳的，能力比起國際頂尖舞蹈家當然還差很遠，但若用時間來評估學習效益，這些年輕人真

的很不錯。但是當時身邊出現了許多建言：他們會不會太年輕？和國際舞蹈明星同台對年輕人好嗎？整場演出水平會不會受影響？你有力氣帶小孩嗎？

是的，這一切我都想過也質疑過，我知道自己心中有許多問號，我也想聽聽自己的答案，於是我開始自問自答。

1. **關於年輕。**

你我都曾年輕過，當時的你我，不也拚了命的希望有人可以給我們一次機會、一個舞台嗎？

2. **關於同台。**

國際舞蹈明星是沙場老將，正因為能力強、經驗多，帶著新兵一起打仗，近距離的觀摩與學習，不正是培養下一個大將最好的戰場？

3. **演出水平會不會受影響？**

是怕小孩不好？還是沒信心能把小孩教好？這問題是對年輕人沒信心，還是對自己沒信心？

4. 要不要等下一次再讓他們上台？

下一次是什麼時候，有沒有下一次連我自己都不知道。

5. 我有力氣帶小孩嗎？

我想給小孩的不只是舞蹈，是身為一個人，可以永續經營的生命態度，需要的力氣有別於一般。經營自己讓生命精彩，是我的課程；人生經驗、以身作則，是我的教材。這樣的力氣，只要活著就會有！

大家都想做對的事，我在想，什麼是對的事！

腦袋裡的天使們在問答、在吵架，我看見雙方都很強勢，而且都想贏，更清楚明白選擇後的代價，但我想再想大的代價都比不上遺憾的代價。清楚面對這些問題後，我知道，我不能停止學習，我要更用心、全面地加強自己的能力，我要盡最大努力將這些孩子漂漂亮亮送上舞台，我相信，年少青春的熱情與身體可以畫出屬於自己的色彩。還記得那一雙雙小手過來拉著我時，他們有的會害怕、有的會發抖，我想跟小孩說：：

選擇大手牽小手，因為我知道，台上的你將會是我的驕傲。

選擇大手牽小手，因為我知道，牽手是為了放手。

自從有了天使們之後，許芳宜不再只是許芳宜了，以身作則，身教言教都是責任！我們的遊戲規則是：「愛的教育，鐵的紀律。」這群天使相信「老師說」，因為老師說一定可以做得到，老師說夢想可以被完成，老師說未來可以被創造。當年我也相信「老師說」！

「老師說」不一定是標準答案，但真正的老師會提醒你獨立思考責任與信用的重要性，真正的老師會告訴你所有的人、事、物都可以是學習的對象；學什麼？要什麼？選擇什麼？最終決定權還是掌握在自己的手上。

孩子，我不怕你翅膀硬，就怕你不飛！

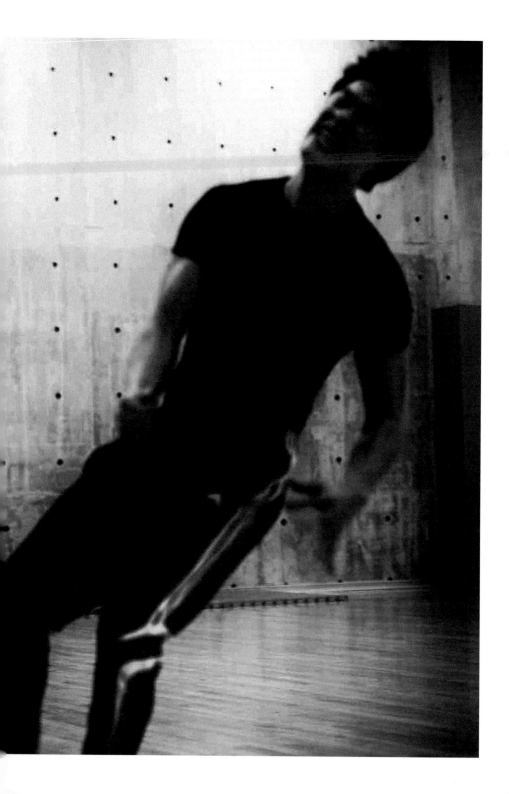

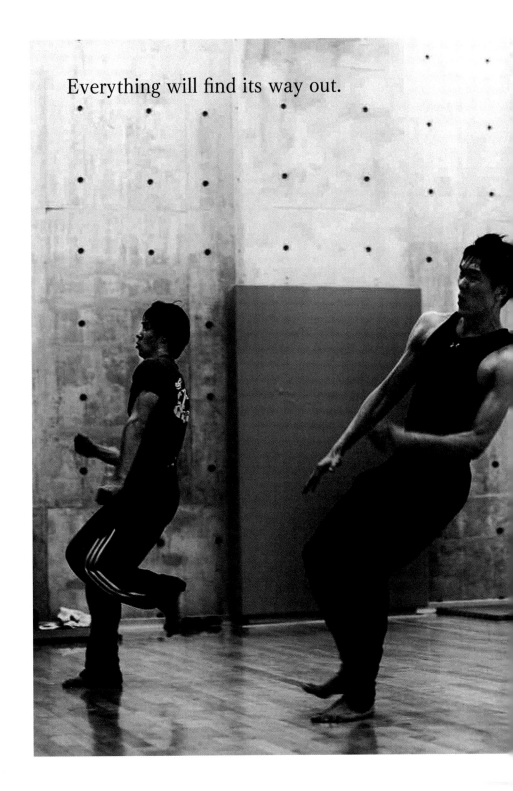

Everything will find its way out.

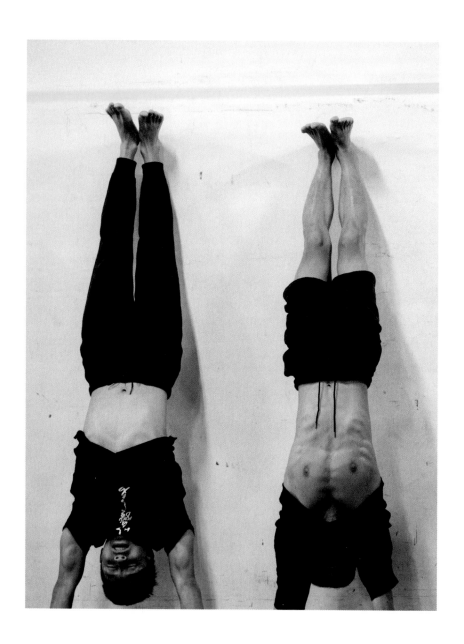

小屁孩轉大人

十七歲時，他來找我學跳舞，十八歲休學，十九歲離開台灣，小孩說：「我要去跳舞，我想要去看世界。」離開前，老師什麼都沒送，只送了一大袋的叮嚀、祝福、相信與鼓勵。教學的過程中我學會，牽手是為了放手，牽手也許是緣分，但放手是一種試煉，是一種相信，是一種能力。我希望所有的小孩都有追求夢想的能力，圓夢的實力。送走小屁孩們的心情不容易，從一開始的掛心到放心，最後是開心。無論小屁孩們在國內或在國外，老師總是囑咐：當你享受世界美好的同時，別忘了也讓世界看看你的美好。

全天下所有的爸媽辛苦了，真的辛苦了，養小孩真的好不容易！教過的每一個孩子都不是我生的，這輩子就跟所有的爸媽借來疼一疼。小屁孩回來後，第一句話：「老師您好嗎？」一個堅定的擁抱，那一秒，我知道小屁孩轉大人了！

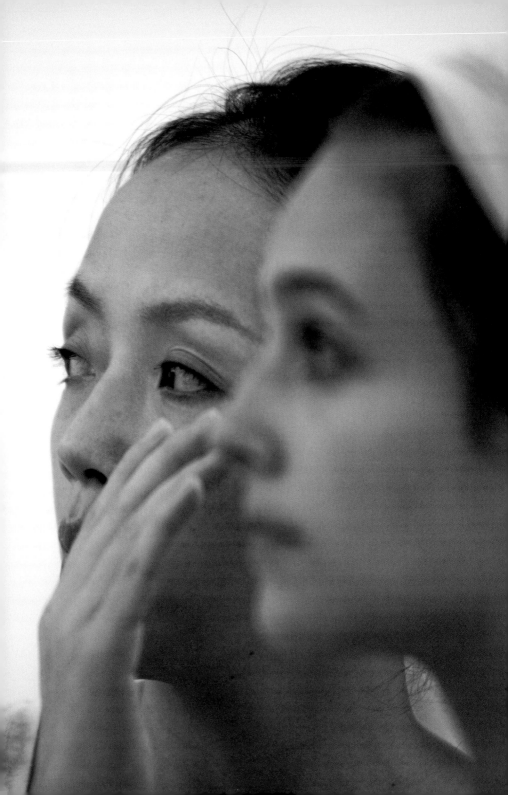

不要許自己一個未來

未來不會是「想出來」的，而是「做出來」的！

當你可以面對挫折、遇見挑戰，

也許是另一種福氣！

若不是這一踢，

你怎麼知道自己能飛多高！

連續幾年參加國際舞蹈節，讓我有不少機會與許多優秀的國際舞蹈家合作，記得那年我做了兩個作品，一個是給「美國芭蕾舞團」（ABT）男首席Herman Cornejo；另一位則是給「紐約市立芭蕾舞團」（NYCB）的年輕新秀Lauren Lovette，二十二歲，學習慾望強烈，為了爭取上台的機會，她不怕苦不怕難，就是想要站上舞台。穿腳尖鞋雖然是她的強項，但最大的挑戰是現代舞者和芭蕾舞者身體運動方式的不一樣。

舞蹈節藝術總監給我的多數是美麗的芭蕾舞者，習慣使用現代身體語彙的我，也必需學習芭蕾舞者的身體美學及心態。多數芭蕾舞者心中有著既定的視覺美感形象，若身體線條不在美感安全範圍內，很容易失去對於「身體／美」的安全感，心中會出現恐懼與障礙。但如何破除慣性，讓芭蕾舞者看見並相信身體可以開發不一樣的美麗，便是我的另一項挑戰。

幾天下來，兩位舞者的工作進度非凡，ABT的老將成熟穩健，很快進入狀況；NYCB的新秀也不遑多讓，我對新秀舞者的要求一改再改，只有更高沒有下降，每當太累跳不完或做不到要求時，新秀就會拿起隨身水壺跟自

己說話，她告訴自己，成功的兩個要素：第一：Show up（出現）；第二：Finish it（完成）。很快的幾年內，新秀從獨舞者被升為舞團的首席舞者，同時被視為新生代明星編舞者。看似少數又幸運的精彩故事，是什麼讓新秀的人生如此特別？是機會、運氣、實力、態度？還是因為競爭太激烈，只有適者生存，所以努力不想被淘汰？

這讓我回想過去在台灣時的教學，和多數小孩們學習態度上的差異，差在哪兒？差在執行力和非做不可的動力。在台灣時，許多小孩訴說著自己有多麼愛跳舞，多麼想完成夢想，我聽了感動，希望我們可以一起努力，讓小孩們相信這世界其實沒那麼糟，環境沒那麼壞，或許不是每一個人的志向都想改變世界，但我相信當你選擇改變的同時，世界已經在變了。只是很可惜，最終好像只有我在變。大家說台灣的環境不好，我不敢好高騖遠，所以選擇從自己開始做起，從每個週末租教室，提供免費教學及訓練，我拚命地給予、努力的分享，結果有任何改變嗎？沒有，我失敗了！原來免費是最廉價的東西，最不被珍惜的東西，最扼殺慾望的東西。凡事好像不經過一番

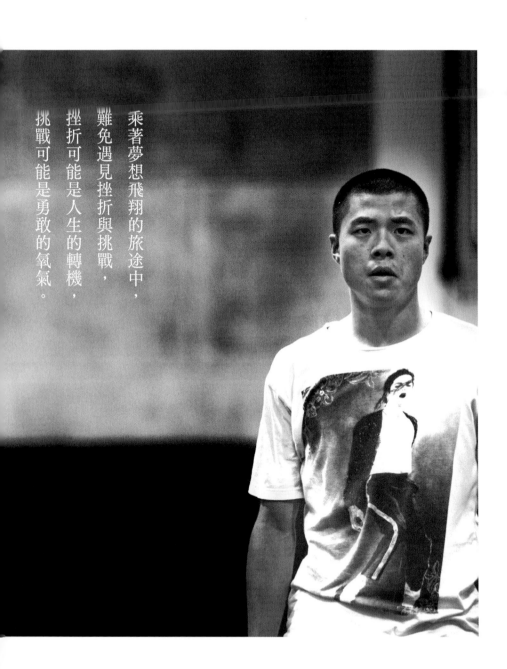

乘著夢想飛翔的旅途中，
難免遇見挫折與挑戰，
挫折可能是人生的轉機，
挑戰可能是勇敢的氧氣。

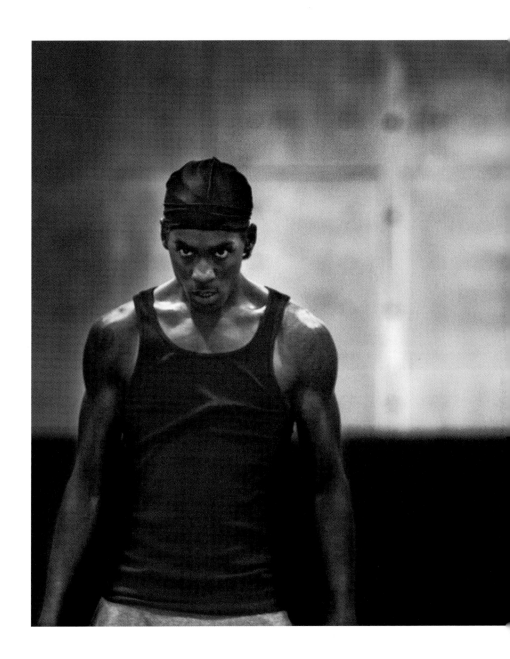

挑戰，就會讓人少了動力、沒了慾望，老師、父母給的再多，環境再好都沒用！show up 有困難，更別說 Finish it。小孩們說的太容易，想要的很多，卻無法付諸行動，於是這教會我兩件事：一、不要太容易感動，這叫濫情；二、凡事要有代價，才是無價。

選擇牽小孩的手，讓我經常處於闖關狀態，明知一定會遇見挑戰，卻不知道是否可以過關，我開始自我檢討、反省，我發現我做錯了，我忘了學習需要慾望，有了慾望才會產生熱情，有了熱情人才願意燃燒，懂得珍惜。一時的激情只是另類新鮮感，新鮮感是消費行為，用完了就丟，被丟掉的東西是不會被珍惜的，雖然我知道小孩的心裡可能還是感激，但是當「感激」刺激不了動力時，我寧可選擇創造危機。是我讓事情發生得太容易，我錯在沒讓過程困難些，讓小孩感覺「有挑戰」。基本上免費就是一種浪費。果然，「不經一番寒徹骨，哪得梅花撲鼻香」。這一課，身為老師、學生的我們應該都學到了，或是，我學到了！

人很奇妙，好像太過安逸時便無法擠出點什麼，「想要」的東西很多，

卻動也不動，想要奔跑的快感卻不站起來，想要伯樂看見你的才華卻又不

出門？這是什麼道理我真的不懂，真的很矛盾。我的懷疑是，你真的「要」

嗎？還是只是想想？人在「不缺乏」的情況下，為什麼要努力？為什麼要行

動？的確讓人找不到理由。但孩子們，你可曾想過，這樣的日子你想過多

久，我們是否太小看自己了。我們的未來肯定不只如此，許，人生的精彩應該

只是這樣的小舒適，難道真的不想為自己創造些什麼嗎？許一個未來，許的

不就是「想要完成」、「期待成真」？只是想卻沒有行動力，我們永遠看不

見未來，更掌握不了方向，那就不要再許自己一個未來了，因為「不缺」的

舒適，早已讓你放棄掌握未來的方向。早到的人永遠早到，遲到的人永遠遲

到，會為自己準備的人永遠準備，阻塞的交通永遠讓你碰到、害你遲到？是

這個世界怎麼了，還是你怎麼了？

寄了三十份履歷、面試了二十家公司，還是沒人選擇你，公司換了但

主角你卻沒換，問題到底在哪裡？真的是全世界都沒眼光，所以看不見一個

有才華的你？無法自我管理、沒有行動能力、遲到、藉口、理由……種種事

件的發生都成了理所當然，都是意外；自己的鬧鐘總沒響，別人的鬧鐘總是響，是該換鬧鐘？還是該換面對責任與自我的心態？這所有的一切，跟國籍、膚色、種族、遺傳都沒關係，卻跟自己有關。

孩子，也許你認為我很激動，是的，我很激動！因為有一天你也會變老。時間是公平的，我擔心二十年後，你還在「想」許自己一個未來。動起來吧！我真心相信未來是自己創造的，「沒有可不可能，只有要不要！」我用雙手雙腳靠著行動完成自己的夢想，你可以想要也可以做到，但不站起來就永遠到不了。夢人人都可以想，卻不是人人都敢用行動面對。是的，我又要說教了：努力不一定會成功，成功一定要努力，就算不一定成功，也肯定不會白費。行動、努力是「必要」，不是「也許」。不要再許自己一個未來了，做出一個未來給自己吧！一步一腳印踏實地走，從守時守信開始，創造自己做人的價值與信用，未來不會是「想出來」而是「做出來」的！當你可以面對挫折、遇見挑戰，也許是另一種福氣！若不是這一踢，你怎麼知道自己能飛多高！

乘著夢想飛翔的旅途中，難免遇見挫折與挑戰，挫折可能是人生的轉機，挑戰可能是勇敢的氧氣。果實甜美的滋味來自於栽種時的汗水，人生的精彩來自於酸甜苦辣的滋味。孩子，只有把自己當藝術創造，路才會寬廣長遠；只有夠飢渴，才有才華可言！

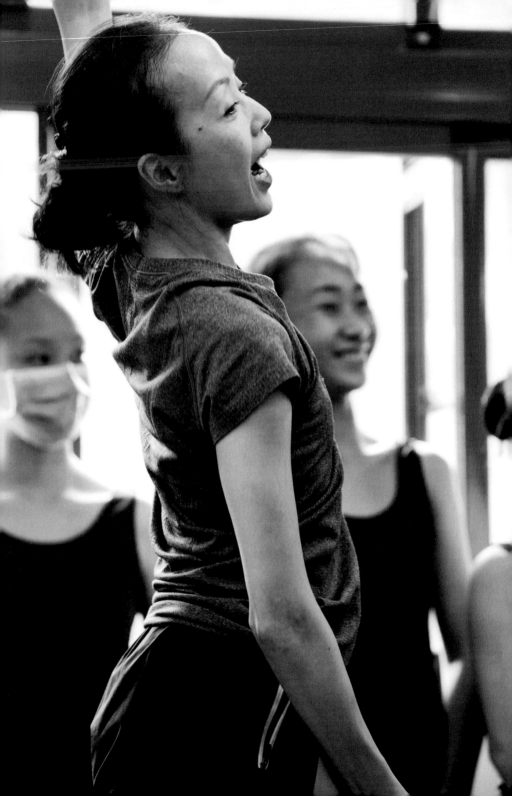

天職

如果從此之後再也沒有機會上舞台，

還會繼續跳舞嗎？

答案是肯定的，肯定會繼續，

因為我沒忘記小時候跳舞的快樂。

一直以來，總認為自己的生活與現實世界沒什麼連結，沒有關心時事動態的習慣，沒有社交生活的慾望，不知道何為休閒樂趣，好像活著就只是和世界的一種關係。這樣的生活也許是專心，也許是無趣，也許只是慣性沈溺在自己的世界裡，我可以無時無刻將生活周遭大小事與自己的專業連結在一起，說不定這是老天爺賦予我的天生職業！小到一支口紅顏色在台上呈現的感覺，大到生活態度與表演質地的對應與影響。感覺自己好像總是在工作，其實更像是在挖掘，身體和藝術對我有著極大的魔幻吸引力，它們真是太有趣、太神奇，我的腦袋總是停不下來，出現奇奇怪怪的想法。

逛街時，看著模特兒身上的時尚設計，我想像它在舞台上是否也可以傳達表情；極簡的風格藉由身體韻律，可不可以讓衣服也會呼吸。總之，身體閒晃在五花八門的市集，腦袋想像著舞台上的光景，有時候非常有意思，有時過於雜亂找不到重心。當腦袋無法運轉，覺得自己懂太少需要更多養分時，這些養分不只是逛市集，還需要閱讀，更需要走出去，走出慣性舒適的領域，讓面對未知的恐懼刺激學習，讓迎接未來的期待刺激熱情，這樣的飢

餓會讓我動起來，想辦法餵飽自己。

除此之外，我還喜歡問自己很多問題，例如，照鏡子時你在看什麼？看自己？是看真實的全部，還是只看想看的部分？臉可以素顏，那身體可以素顏嗎？看著自己一絲不掛的裸體，眼神和心情還會一樣平靜？身體如果有自信，那沒自信的身體會被相信嗎？……我可以不停的問下去。

舞者的身體需要許多的訓練與規矩，為的是換來自由的身體，骨頭們看似很硬不會轉彎，但可以藉由肌肉學習延展、練習呼吸、保持彈性，再創造線條流動的質地。職業舞者的身體訓練過程非常不容易，但可以藉由舞蹈釋放身體的情緒。當身體的表演藝術成為一種職業，表演者們在享受被掌聲擁抱的同時，也必須面對觀眾喜好的批評與壓力，掌聲、噓聲、喜歡、不喜歡，叫好、不好……聲音越大、壓力越大，這時候跳舞還開心嗎？

見山是山

還記得小學四年級第一次接觸舞蹈，就是民族舞蹈，鳳陽花鼓、彩帶舞、蚌殼舞。什麼是正統訓練我不知道，只知道小小年紀一個人騎著單車，要穿越長長的黑暗操場，忍住緊張害怕的心情，就是為了跳舞的開心。走進舞蹈社的門，像是走入童話世界，這裡有武松、有老虎、有彼得潘、花仙子，還有海洋世界的蝦兵蟹將，所有你能想像的這裡都有。雖說是一間小小的舞蹈教室，卻是我快樂的異想世界，在這裡我可以化身武功高強的英雄，也可以手臂一揮、身體一躍，飛翔在空中。在這異想世界裡，想當人、當神、想要飛天下海，隨你挑隨你選，這是我小時候的身體樂園也是快樂的來源。

身體的釋放、腦袋的想像，對一個沒有自信的小孩很重要，這是一種逃避也是一種解脫。小時候的我非常不喜歡自己，我不知道原因，可能因為不會讀書沒有好成績，找不到會做的事情，所以看不見喜歡的自己。直到遇見舞蹈，我找到一個可以逃避又可以創造快樂的園地，終於可以離開現實生活

中什麼都做不好的許芳宜，大方的用身體創造另一個感覺比較厲害的自己。

我真的好喜歡好喜歡跳舞帶給身體的感覺，它讓我覺得自信、覺得美麗，一星期一次的練習遠遠不夠，我每天都想跳舞，每天都想讓身體做到自己認為的美麗。我喜歡流汗的感覺，特別是當冷空氣遇見瘋狂的汗水開始冒煙時，感覺自己像神仙，汗水是我最珍貴的保養品，被汗水洗過的自己，很清淨、很透亮、很自信，我喜歡這樣的自己。

國中畢業，離開宜蘭到了台北，才知道宜蘭的天不是全部的天（這說明我真的很傻）。到了台北好像什麼都比較高級，說自己只會耍彩帶、跳蚌殼舞就顯得有點俗氣（我還是喜歡俗氣）。這不難說明為何參加專科入學考時，我的芭蕾只考三分，這不是任何人的問題，是我的問題、是語言的問題。

當時國中剛畢業，參加藝專考試時，示範人員口中滿是法文芭蕾術語，身體上上下下、轉來轉去，誰知道示範人員在說什麼、做什麼？這和我心中的舞蹈世界不一樣，在宜蘭的舞蹈社，老師上課說的都是國語和台語，沒有

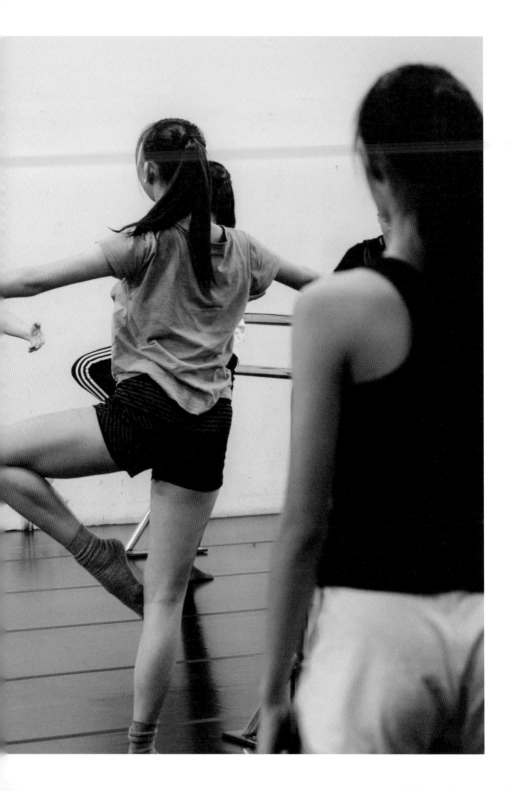

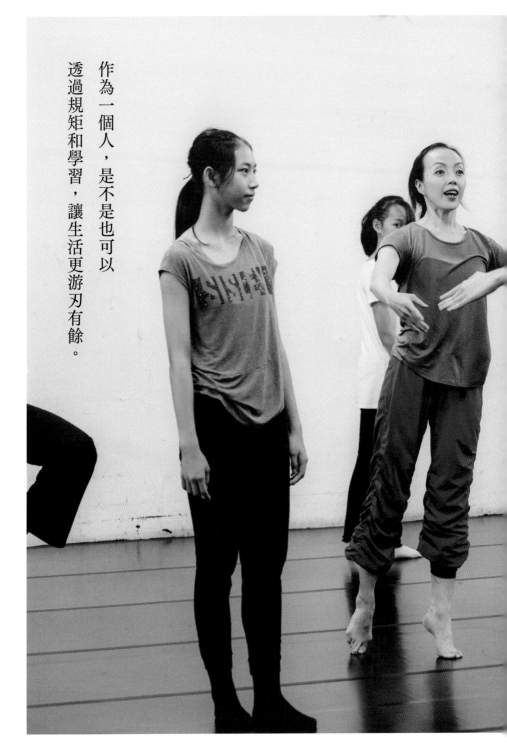

作為一個人，是不是也可以
透過規矩和學習，讓生活更游刃有餘。

什麼「Plié」。我納悶，為什麼這些示範同學跳舞時說著奇怪的語言，還帶著驕傲的表情？無知的我，直到收到放榜成績單只有「三分」時，才恍然大悟，啊——懂了！原來那是芭蕾舞，那是法文術語，我需要惡補。終於，職校考試勉強過關，讓我進入了另一個三年的快樂學習。直到大學一年級新鮮人的第一天，一位外籍老師Ross Parkes的一句話：「這小孩有潛力！」改變了我的生命！從來都想逃，從來都不喜歡自己、不喜歡學校的我，從此以後每天都期待上學，因為從來沒有人覺得我有希望。一句「這小孩有潛力」讓我相信「我值得被看見」，那個晚上我和自己偷偷約定，許下願望：「我要成為職業舞者。」

之後我再也沒有回頭，只有向前走！

見山不是山

結束藝術學院五年訓練後，我拎著行李箱到了紐約，除了thank you,

sorry, yes/no, what，幾個單字之外，睜大眼睛、皺眉頭、比手畫腳和傻笑，是我全部的溝通與表情，真的慘不忍睹（其中許多小故事，記載於《不怕我和世界不一樣》，天下文化出版），幸好，笨有笨的方法，看見舞者甄選傳單就拿筆抄下，回家打開字典慢慢查。三個月後，我幸運考上Elisa Monte舞團的工作，那是我第一份職業和收入。三個月後在另一場激戰甄選中，我又考進另一個較大的舞團「瑪莎‧葛蘭姆舞團」，二十三歲的我，完成人生第一個夢想：職業舞者。完成？我是說完成嗎？真是太天真，當然不是，原來一切才要開始。

把「最愛」變成職業是自己的選擇，我非常喜歡職業舞者的工作，也覺得這份身體的工作很適合不擅於交際的我。

只做自己想做的事、愛做的事，做到滿意為止。我並不是一出社會就什麼都不怕、什麼都勇敢面對的人，只是面對團體的八卦或者酸言酸語一概不喜歡，會自動飄開，就算是腥辣的歧視或挑釁語言，我也可以把自己訓練到無感（此時此刻，我覺得聽不懂外文真是一件好事）。因為只要曾是受害者

都知道激烈的反應只會讓自己傷心，只會讓這些無聊的情緒繼續。大老遠飛到這裡，聽廢話是浪費時間，我不要無聊的人浪費我的生命。

在紐約，我開始看見各式各樣的舞者身體和表演，我終於知道只是成為一個舞者是不夠的，我要成為一個 Great performer（很棒的表演者）。表演者和只用身體的技術完成動作、單一思考的舞者很不一樣；表演者需要想法和涵養的深度來滋養角色、創造角色；表演者不會只把身體當工具，拿身體去服務舞步或作品，只是用手腳舞動身體實在太膚淺，完全無法滿足我。我喜歡有血肉的溫度，更喜歡有韌性的張力，喜歡花時間為身體捏出一個不同的樣子，喜歡從角色閱讀作品，喜歡從作品認識自己。一個動人的表演者不可能只用身體去服務作品，偉大的表演魔力可以帶你穿越時空、聽見心跳的聲音，這是表演者、創作者的浩瀚世界，很動人、很私密。

身為一個職業舞者，我的生活和大多數人一樣平凡簡單，差別是演出的多寡與評論的聲浪。面對他人與媒體的評論，是一種修身養性，不斷地調整與自省，最終我想聽見自己內心的聲音。一支筆、一張嘴可以讓我的心情上

天堂或下地獄，卻無法影響我要繼續更好的決心。經歷許多國際大小演出、跨國製作、藝術節、舞蹈節、委託演出、創作等各種邀約，每年合約一張一張地簽，身體一天一天地追，我像天竺鼠跑圈圈。歲月的追逐沒有讓我失速或亂了步調，相反地讓我更細心觀察身體的變化和心理的慾望。這時候看著一張又一張的邀請合約，我在想，簽嗎？為什麼要簽？

見山還是山

看著一張張的合約，我問自己為什麼做？為什麼不做？

結果合約簽了嗎？當然是「慎選」地簽了！

其實什麼都沒有改變，只是心態變了。職業舞者的夢想，我做到了也放下了。身體不再需要為了職業舞者的夢想舞台，因為我的身體正在創造舞蹈。友人Ｆ問：如果從此之後離開職業舞台，妳還會繼續跳舞嗎？我問：你覺得麥可‧喬丹離開職籃後還會繼續打球嗎？

身體的快樂是無法遺忘的身體記憶，我沒忘記小時候跳舞的快樂，那是身體純淨的快樂。曾經以為小時候躲進舞蹈的世界是一種逃避，沒想到一趟職業的身體旅行，讓我有機會認識自己。我看見自己的渺小，也看見自己的偉大，我沒有宗教信仰，就相信身體。

第21章

向身體學習

我相信每個年紀、每個身體、每個人，

在老的過程中，自認為少了些什麼的同時，

應該也多了些什麼，不是嗎？

老的好

寫著寫著，發現自己一直以年份與年紀記憶著許多心情與故事，摸著良心問自己，一年又一年的過去，自己真的很在乎嗎？真心話，真的在乎。關於體重，我在乎線條多過數字；關於年紀，我在乎身體健康多過於歲數。經常用年份、年紀做記錄，像是害怕遺忘記憶似的在數數，當然同時也提醒自己年紀在增長，時間在流逝，要好好珍惜。三十九歲的身體，帶著我邁入人生地圖的轉變，大步邁開的速度像是衝著時間奔跑，像是花苞一朵朵綻放似的精彩燦爛。時間很公平，讓每個人流動的速度都一樣，我感激歲月累積的成長，它讓我驚艷身體的意志與能力，遠遠超乎想像。

身體加上時間所產生的變化，無論你是否想面對，都是必須面臨的身心課題。現今的醫美技術要讓外貌凍齡不難，但要讓身體功能、心理素質與外貌一樣保持青春有彈性，就只能靠自己下工夫了。腿斷了醫生可以幫你接起來，關節壞了醫生可以幫你換一個，醫生什麼都幫你做，就是不能幫你走

路，因為腿是自己的，只能自己走。

人到了四十歲、五十歲時，身體與外貌的變化感覺有點快，時間感覺以小跑步的速度在進行，每年＋1＋1＋1的成長，時間的累積很快就讓我們到了「變老」的時候；但有趣的是，「老」這個字被延伸出許多不同的解釋，老等於退化、老等於沒有用、老等於負擔、老等於孤單……多數是讓人害怕和失去的負面形容詞。什麼事可以讓一個身為舞者、身為女人的人更害怕的呢？應該就是「老」這件事吧！

自己很早便開始擔心，如果老了之後，沒有跳舞會不會感覺沒有用，後來才了解（後來＝時間＋經驗），這和「想要成為一個什麼樣的人」是相同的問題，一個人有沒有用是自己的選擇，身為職業舞者，我的身體很晚才開始訓練，卻很早就出現退化；身為女人，在生理上我很晚才經歷青春，卻很早就遇見更年。關於老這件事，無論在工作、生理、心理上，都產生不一樣的想法，所以學著思考。

我一直以為老是智慧，老是寶。因為害怕時間跑太快，所以更想要珍

惜、更在乎當下，「老」改變了我們與時間相處的模式，生命經過閱歷才懂得放下傲慢與征戰，才能換來安靜的心寬與柔軟。天鵝湖、巴哈、莫札特等經典歷久不衰，他們很老但很好！我喜歡看、喜歡閱讀有味道、有故事的男人女人，年紀雖然只是數字，更是成長的累積與見證，如果不是經年累月的生命沈澱，很難散發獨特迷人的氣味。無論是身為一個舞者或是男人、女人，健康第一、自在第二。面對未來，如果能帶著從容智慧優雅轉身，是我的期待之三。

在許多不同的專業中，對於「老」的年紀可能有不同定義。體操選手二十歲算老，網球選手三十五歲算老，棒球選手四十歲算老，籃球、足球、游泳、賽跑等競技職業，都有各自領域面對年齡與體能的壓力，大多數四十歲算老、五十歲是大嬸、六十歲是姥姥、再來可能是傳奇。許多從事身體專業的人，儘管離開職業的競技場，仍繼續做著相同的事，只是心態不同。我想這和自己接觸舞蹈的經驗很類似吧。從剛開始喜歡跳舞就是單純地喜歡跳舞，見山是山；當喜歡的事變成一種職業，開始面對壓力，讓人不禁想問，

還是這座山嗎？經歷一番淬煉，還能享受純粹無所求的愉悅，才有機會見山還是山。身體是山的大本營，只要還有健康，山永遠都在。

七十歲還有人打網球，八十歲還有人在游泳，九十歲還有人在跳舞，可能是因為對身體的信仰、生活的熱情，滿足了身體的慾望，或者單純只想好好愛自己一下。年輕時初生之犢不畏虎，傻得清新、憨得可愛，好像這個世界只要我喜歡沒有什麼不可以。漸漸幹練之後，你開始走入森林面對現實，龍爭虎鬥的結局，無論站在山下或是山頂，都會讓你感激眼前的風景，這是靈魂從心裡打開的眼睛。

世故的追求，偶爾會忘記為什麼要拚命。只要留得青山在，

打從出生的那一秒，我們都開始變老。三個月的寶寶比剛出生兩天的baby老，二十八歲的ＯＬ比十九歲的大一新鮮人老，三十六歲比二十八歲老，四十、五十、六十、七十到一百……每個年紀、每個身體、每個人，在老的過程中，自認為「少」了些什麼的同時，應該也「多」了些什麼，不是嗎？少了青春，多了魅力；少了體力，多了智慧；少了衝動，多了包容；少

了比較，多了感激；老到底好不好？只要健康，我說真好！

100～2的差異

年輕的時候，身體就像一部新車，不需要暖車就爆發力十足，隨時啟動、立即奔馳，經年累月地衝刺後，電池需要充電，機油需要換新，皮帶日漸磨損，輪胎也開始滑平，外觀的歲月痕跡也許可以拉皮，但內在的耗損若不關心，很難顧全大局。

小時候學舞，因為起步晚，總是感覺自己來不及學習。為了趕上同儕的進度，只知道練傻功的努力，開始職業舞者的生涯，更是不顧一切的拿身體拚命，這趟身體的職業之旅，讓我對台大、榮總、長庚醫院很熟悉。高中時先開刀拿掉骨刺，進入職場後骨折兩次，頸椎四五六七節壓迫兩次。第一次上身半邊痲痹無法活動，第二次急性發炎刺痛，被迫取消演出，歪著頭從英國機場坐著輪椅回台灣。這些痛，我很熟悉。

曾經為了新作品不斷嘗試新動作，十次、二十次數不清的連續嘗試上下蹲跳，幾週下來終於……痛了！醫生說這是「髖骨軟化」，使用過度後呈現的退化現象，問醫生是否需要開刀？醫師說：「以妳的年紀，開刀應該很難再回來，很難再回到職業要求的訓練模式，以及手術後的復健期，是一條漫長的路，我建議不要開刀。」我反問醫生，可是不開刀會繼續痛怎麼辦？醫生說：「但不會死！」走出診間，我有點傻眼。「使用過度」我常聽見，但以「妳的年紀」開刀很難再回復，表示我很老了嗎？醫生的結論讓我不斷思考：「會痛，但不會死」，所以讓它繼續痛？就算身體不再是一部新車了，但要如此苟延殘喘嗎？這也許是醫生和舞者專業不同的思維差異吧，雖說我們共同的交集是身體。總之「不會死」三個字，讓我更不想放棄。

我期待這個痛就像過去一樣，身體會隨著時間自我復原，因為我一直相信只要給時間，身體就會有自我修復的能力，但心理越是緊張，身體越害怕。這也許是運動傷害，也許是使用過度，也許是不夠強壯，也許是提早退化，無論如何，好像是時候必須再一次向身體學習了。

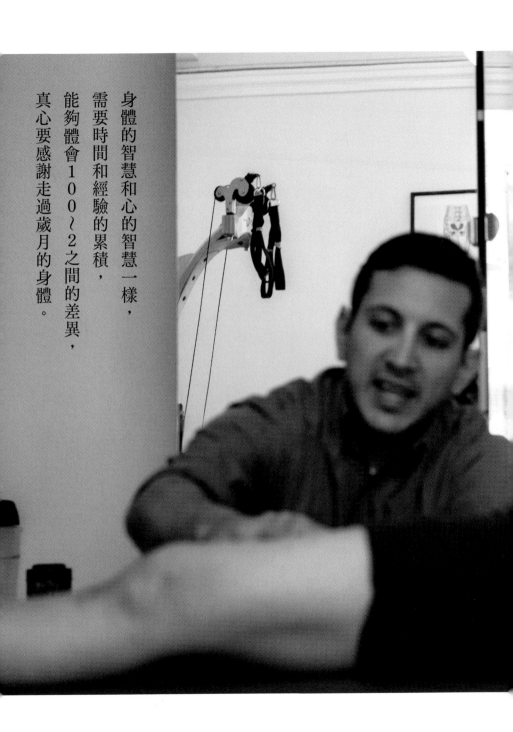

身體的智慧和心的智慧一樣，

需要時間和經驗的累積，

能夠體會100～2之間的差異，

真心要感謝走過歲月的身體。

當時正值再次回到國際舞台與世界頂尖藝術家們合作的時期，一切才剛要開始，雖然不想放棄，卻也知道隨時可能失去。儘管如此，我還是想珍惜身體、珍惜機會。我心想：既然不會死，那是不是可以活得好一點，尋找一個與身體相處和平的方式。不要刺激、不要打擊受傷部位，好好照顧，像情人也像戰友，既要細心呵護，還要同步訓練和學習。一切從局部訓練開始，我先養大腿前、後、左、右的肌力，再養臀部的力氣，同時訓練支撐身體重要的「深層核心」，再確認骨頭關節支撐的結構施力。我是身體的CEO、大家長，我要兄弟肌肉與姐妹關節齊心協力，一起學習新的身體，訓練不一樣的能力，一天一天讓身體變聰明。

面對身體與歲月所延伸的課題，剛開始的確讓人感到有些沮喪，沮喪的不是變老，而是把老當藉口。我老了不能動、我老了不可能、我老了沒人要、我老了……等等。我說，老了更要動，心情才會愉快；老了沒有包袱，所以凡事都可能；老了如果身邊沒人，更要自己疼！誰不會老？誰說老就要停止生活、停止學習、停止愛自己？這麼多的人生歷練、智慧累積，我們的

成長不是為了算歲數、數年紀，用累積一輩子的智慧財富來小看自己！人盡

其才，物盡其用，我就想新開發一個「老」的身體，就是要讓身體開心。

身體很聰明，害怕時會逃避，所以不能讓身體害怕，要幫助身體找回信

心。當站著的動作太吃力時，就發展坐著的練習；坐著累了，就躺下來翻滾

延伸肢體；當我發現腿力不足，膝蓋需要休息時，就開始訓練手臂、加強核

心，學蜥蜴四肢爬行，分散四肢的力氣。這是身體給我的功課，沒有刺激就

沒有學習。

幾年下來，我養了一個還不錯的「老」舞者身體，維持訓練、演出都

沒問題，但就是不能偷懶，要比以往更勤快。年紀大，肌肉力氣的養成不容

易。為了訓練自己，我經常出奇招鼓勵身體，要全身動起來，當然不是每次

都成功，也有失望、求助無門的時候。相信嗎？我也求過神、問過佛，最後

因為醫生一句：「不會死！」我開始學習認識受傷的原因，如何預防、如何急

救、如何復健、如何保養、如何開心；我開始閱讀身體，看見失望、焦慮、

自信、快樂等情緒對身體帶來的影響，我對身體越關心，就越認識自己。

我想要認識更多關於身體的知識、常識，我想要開發更多身體看不見的能力，我想和大家分享身體的失敗和快樂。我觀察自己、觀察別人，拿自己做實驗，我給自己當醫生，自我觀察，自我訓練，還給自己開處方：常笑、多動、要曬太陽。我用身體跳舞，用跳舞認識身體，用身體學習愛自己。

我不會哭泣逝去的青春，反而感激身體每天的努力。身體無論是退化或老化，局部的限制，打破了我以往肢體運動的慣性，讓我看見變化，發現細微。

年齡、身體真是一件太奇妙的事，問我實驗的過程中，會不會痛──會！會不會沮喪──會！會不會死掉──不會！這一痛讓我開始寫不一樣的身體日記。

年輕時經常用大量的體力消耗取代思考，所有練習總是用數量來累積，一心想用拚搏換成績。年紀大了，少了體力，卻懂得思考是否可以用「質」來平衡「量」的壓力。以往舞者腳底練功的擦地練習，每天至少要上百次，腳板的肌肉關節才會到位合一。經過多年數不清的累積之後，身體的練習少了次數、多了功能，擦地兩次就要有行家的質地，時間換來的身體記憶和能力，是把身體變聰明。因為身體的改變，刺激腦袋必須學習轉彎、改變方

向。被迫重新學習的過程真的好不容易，無論是過去還是現在，身體也許慢了點，力氣小了點，但若不是過去青春肉體每日數百下激情的累積訓練，身體也不會有變聰明的本錢。Before you work Smart you must work Hard.（在你聰明工作之前，你必須努力工作）身體的智慧和心理的智慧一樣，需要時間和經驗的累積，能夠體會100～2之間的差異，真心要感謝走過歲月的身體。

走出舒適圈

年少時期，戶外活動從來不是我的強項，打籃球怕碰撞、騎腳踏車怕腿粗、爬山、跑步怕傷膝蓋、滑雪怕腿摔斷、衝浪怕曬黑，亂七八糟的理由，有一部分原因是因為職業上的身體合約，保護身體是職業舞者的基本；還有一部分是每天大量的身體訓練，只要有機會休息，真的什麼都不想做。當然最大的原因是，我真的沒有慾望！也許因為這些戶外活動不曾出現在自己的日常生活，所以不會感覺失去或缺少。但是生命很奇妙，老天爺總是會找機

會讓人補課，時間不停止的流動，身體默默地產生變化，二十歲訓練身體的方式和四十歲時肯定不一樣，體力、耐力、肌肉、彈性、外面、裡面都在改變時，保養身體的方式也會隨著需要改變。

當身體的肌肉不再如此Q彈，臉上細紋微妙滋生，皮肉日漸鬆弛時，多數的身體多少都可以感受到變化，其中最明顯的應該是老花眼和白髮吧！以前眼睛什麼都看得見，現在什麼都看不見，只有白髮看得最清楚。就身體而言，年輕時暖身大約一個半小時即可滿足一整天排練演出的需求，但現在暖身前必須再花一小時為暖身做準備，就怕一個不小心的意外和萬一。當然時間、歲月很公平的也為我留下一些訊息，非常明確的是，舞蹈教室內的訓練已經無法滿足身體的需求，也因此我被迫離開教室的舒適圈。

一年前，我抱著輕鬆的心情和家人朋友騎腳踏車出遊，也許是機緣，也許是巧合，也許是笨，我第一次從宜蘭市區騎到雙連埤，出發前完全沒有時間、距離、難度、體能等概念，姐夫說：「車騎不上去，牽也可以牽上去。」我心想那就好，因為工作的關係，身體是我很大的責任，我必須隨

時小心，累了大不了牽上去或原地等待，可以自我控制，隨時選擇停止或

繼續，應該沒問題的。誰知道騎到雙連埤要十五公里，距離不算長，難度不

低，對於第一次騎車的我而言，連續的髮夾彎和陡上坡，簡直讓人傻眼，我

無法用專業術語來分析時速幾公里，只感覺自己的時間與速度瞬間變樹懶，

「好～～慢～～啊！怎～～麼～～還～～沒～～到」，這要命的慢，一路上

我汗如雨下，胸口簡直要爆炸，根本說不出話來，不知道多久沒這麼喘了。

雖然幾次停歇，樹懶很慢但最終還是到了。所有的關節竟然沒有任何不適的

痛感，只是大腿肌肉感覺有點痠。

　　這是驚人的初體驗，我終於可以放鬆的大吸一口山上的新鮮空氣，享受

大自然綠的環抱。心想隔天應該會「鐵腿」吧？結果並沒有「鐵腿」，反而

明顯感受到肌肉力量的產生，這經驗讓我思考且研究了許久，如此大的消

耗，怎麼可能沒感覺？最後得到的結論是，因為多年的舞蹈身體訓練，累積

了不錯的身體協調與肌肉平衡的能力，身體很聰明的分攤力氣，協助彼此；

至於收穫最大的就屬心肺了，身體受過傷之後，經常會不自主地過度保護，

不敢隨意亂跑跳，心肺訓練正是我在教室內最無法自我完成的一個項目，居然在戶外做到了，而且是倍數達標。

雖說目的還是為了訓練想跳舞的身體，但過程中，讓我開眼界的除了大自然的遼闊視野，太陽的能量，還有肌膚迎向風雨的愉悅感受，心肺不只是功能上的運作，更是感受真正的開闊，之後我又接觸了爬山、攀岩、划獨木舟等活動，若不是「老」提醒了身體的變化，或許永遠沒機會走出自我感覺良好的舒適圈。

身體的變化，讓我迷戀上一種特別感覺，讓身體和自己一起努力的感覺，真是有說不出的美好！

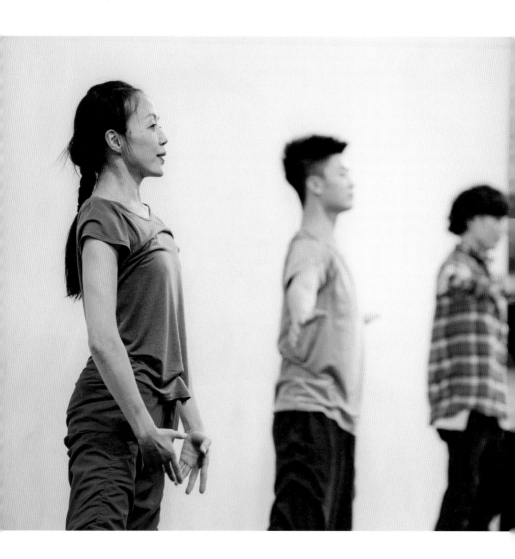

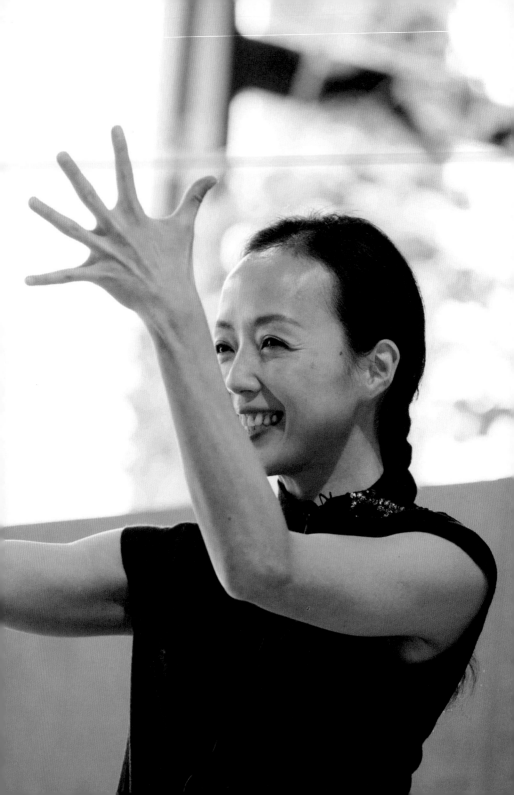

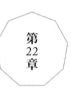

第22章

身體要快樂

健康與夢想，
整個過程除了認識自己之外，
更讓我珍惜身體的存在。

朋友說：許芳宜，妳還在跳？

當然還在跳，因為身體要快樂！

「身體要快樂」是時間帶給我的體悟，是舞蹈專業回歸樸實身體的禮物。

「身體要快樂」開始於二○一二年，那是我第一次走進城鄉，手拉手的接近人群，用身體分享快樂的美好開始。多數朋友的第一個問題是：「什麼是身體要快樂？」其實就是讓身體快樂！身體是誰的？是你的、是我的，「身體要快樂」就是你、我、我要的快樂。什麼事情可以讓你快樂？身體如何才會快樂？簡單的問題可以很哲學，從字義的表面聊到深刻的內心世界，也可以很直白。

我和所有人一樣，想認識自己的外在和內在，想認同自己的存在與價值。認識自己的過程不容易，從青春到熟女到更年的身體經驗，身體是我最辛勤的戰友，也是最嚴厲的老師，我對身體有著不一樣的理解，身體的能力不只是工作、吃飯、睡覺、滑手機。身體有溫度、有表情，身體不會說謊，有記憶也會說故事。

當我對大家說：「開心的時候我跳舞，難過的時候我跳舞，每個身體都可以要快樂，享受身體的人不應該只有我。」開心的時候跳舞，難過的時候跳舞，想說的並不只是跳舞，是讓身體「動起來」——舞蹈是讓我身體動起來的媒介與方式；但是，可以讓每一個人動起來的媒介不一樣，可以讓每個身體快樂的方式不同，有人透過游泳、爬山、慢跑、打球、唱歌、做瑜伽、打掃拖地、整理家務等事，讓身體動起來，不知不覺進入「動」的禪修世界，那是身體專注的時刻，也是把身體還給自己的時刻。「身體要快樂」讓我思考自己想要什麼、身體需要什麼、快樂的感覺是什麼，這其中包括：健康與夢想，整個過程除了認識自己之外，更讓我珍惜身體的存在。

大家看著我用跳舞讓身體動起來找到快樂，可能直覺回答：「因為許芳宜會跳舞！」答案：「是也不是！」身體快樂的感覺是什麼？真的很難解釋，身體是我最寶貝的專業，經驗是我最真誠的禮物，所以我選擇用行動分享。剛開始走入人群時，自己也很緊張，擔心會不會又是另一個遙遠的「夢想」，經過實際走訪了許多城鎮，親自指導了許多課程，大家眼神交會、汗

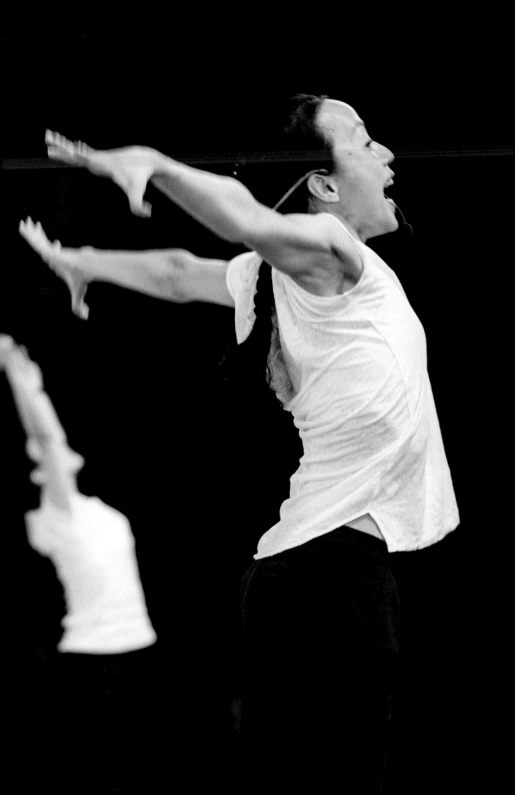

「身體要快樂」沒有偉大的論述，只是愛自己的一種方式！

流浹背、無法控制的笑容，證明了「身體要快樂」真的很簡單。每一個動起來的身體，在很短的時間內極度的專注，忘記平時與身體的陌生感，專心、放心的把自己交給自己，身體們少了戒心多了信心。流著汗臉紅心跳的感覺，身體釋放壓力的感覺，相信身體的感覺，只能感受無法言喻。那是身體快樂的感覺！

一個早晨，沒清醒、沒表情的走進便利商店，想買杯咖啡提神，結帳時員工臉上大大的笑容，一聲活力十足的「早！」嚇我一跳，現在買咖啡送希望！瞬間，我醒了，感覺自己看見太陽。被太陽溫暖過的我，隔天抱著期待再去買咖啡，結果員工沒有笑容也沒有早安，但是那天我選擇買咖啡送微笑，我不知道會發生什麼事，但我希望他也能看見太陽。這是身體的感染力，是身體的能量。

「身體要快樂」沒有偉大的論述，只是愛自己的一種方式！

祝您——「身體要快樂」！

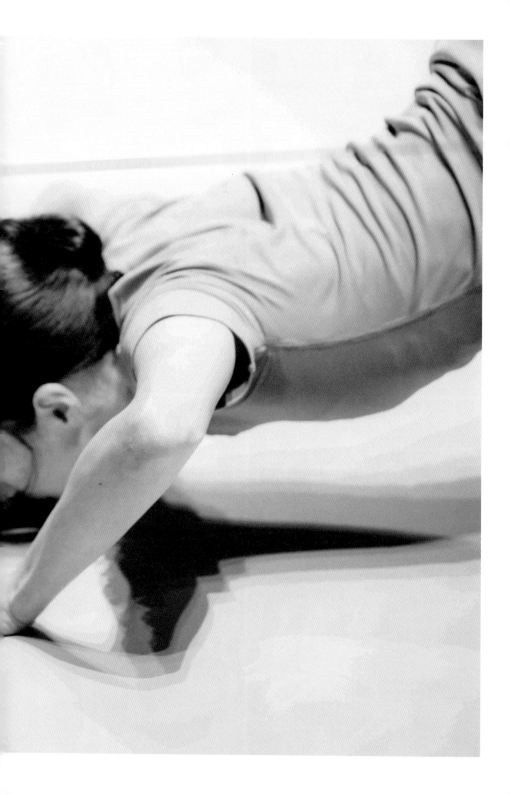

如果有下輩子，我希望早點認識你，

如果有下輩子，希望你早點來找我；

喜歡有你在身邊的感覺，喜歡有你聽我說話的安慰，

喜歡有你陪伴我身處他鄉的時間。

這樣就夠了，這輩子來不及的，留給下輩子享受。

愛上身體的浪漫。

他們眼中的許芳宜

許芳宜是處女座！

顏雅婷

說到處女座，大家對她可能已經認識了一半，對！她就是一個做事盡心盡力，工作力求完美，做人誠懇純粹，對人對事有潔癖的人！她經常對朋友自嘲的問說，如果我說了我的星座，你還會和我做朋友嗎？

芳宜和我認識至少有十年了吧！當年透過兩廳院藝術總監平珩老師介紹而認識，她離開瑪莎‧葛蘭姆舞團剛回台，有些計畫要做，也因此開啟了我們長期工作的夥伴關係。那一次的見面，彼此稍微聊過後就談起合作的細節，甚至費用。然而也因為這樣開誠佈公的合作關係，反而為日後的工作奠定很好的基礎。

她就是一個這樣直接又明白的人，喜歡把話說清楚，有情緒也藏不住，遇到工作上堅持的事情她不會放手。和她工作相對輕鬆，所謂的輕鬆並不是

她的要求不高，而是她是一位非常自律的藝術家，她會先將自己的工作做好。為了演出，她會很早以前就準備好作品，訓練好自己的身體，在接下來的日子裡每天排練，固定去醫院維修身體，準時進辦公室和行政開會，說到做到，以身作則一向是她工作的鐵律。她不做超過自己能力以外的事，很清楚知道自己的位置和分寸，和她工作總是能氣定神閒。說實話，以前和其他藝術家工作的經驗不少，能遇到這樣的工作夥伴，是福氣！

幾年前，芳宜和英國編舞家Akram Khan在英國愛丁堡藝術節演出作品《Gnosis》（靈知），那一次她受傷了，第一場演出的時候壓迫到神經，身體巨痛無比，但是憑著意志，她把那支作品跳完，謝幕時已經不能動彈，根本無法想像她疼痛的程度，第二天的演出也隨之取消。還記得那天在桃園機場，她是被推著輪椅出來的。事後談起她是如何苦撐完那一場的演出，她說就是靠著不斷練習，身體會有記憶。若是平常沒有如苦行僧般的訓練，那天恐怕撐不下去。

她喜歡提早將身體準備好，也同時將自己的狀態準備好，反覆排練的過

程讓她和作品融為一體，變成她身體的一部分；她有那種能量和魅力，只要她一上台，觀眾就會被吸引。芳宜表演之所以好看不只是靠技巧，還可以將角色詮釋的很好；在她的肢體裡有一種語言，你能感受到情緒的深度及強大能量，這十幾年來依然很愛看她跳舞，與其說愛看她跳舞，更精確的說是愛看她表演，我想這也是為何看她跳舞會如此享受的原因。

在正式認識芳宜之前，對她有過兩次很深刻的印象。一次是她在雲門參與《竹夢》的演出，當時我不知道有這一號舞者，其中有一段雙人舞到現在我仍印象深刻，看的時候心裡直驚呼，這舞者身形好美、好極致！當時我還不知道，原來她就是許芳宜。那時她還沒登上《紐約時報》，在台灣的知名度並不高。

另一次大約也有十五年前了吧！當時我聽說有個很厲害的舞者在誠品演出，我沒有去看，倒是在誠品下樓時我看到了她，有一雙非常靈動的眼睛，不知道為什麼，那直覺告訴我她就是許芳宜。雖然兩次見她從未交談，但是已經在我腦海留下非常深刻的印象，沒想到往後有機會一起工作多年。

要側寫芳宜的生活，其實可談的不多（她要翻白眼了），生活極為平實，每天除了進教室、排練和行政開會之外，就是準備國外邀請的工作，如此的日復一日。其實外界的邀請不少，不管是演講、廣告或參與活動，但她會在這些繁雜的外務中，選擇適合自己、而且做得來的事，盡量為自己保留一個純粹的空間工作及創作。即便出國，不管工作或家族出遊，她最愛待在飯店，不愛出門，她常說她不會旅行，這是真的！即使出國了她也不太想離開飯店，就算是休息，似乎也是為了工作！我都跟同事笑說，最好不要和她出國旅行！

和芳宜較熟的朋友都知道，她有個非常團結、非常可愛的家庭，認識芳宜沒多久，很快的就認識了她的父母和兄弟姐妹，宜蘭市有條小巷子，我不只認識她的家人，還認識她的姑姑叔叔侄子侄女們，住的都是許家的親友，在許爸爸的帶領之下，家族的氣氛非常和樂！每次只要芳宜在台灣有正式演出，許家街頭巷尾的親友們都會非常踴躍購票，不只是親戚，朋友們也會來台北力挺！在演出現場，許媽媽都會主動先購買演出商品、節目單，甚至演

出結束後還會加訂。

每每在演出結束後的慶功宴，許家的兄弟姐妹幾乎都會全員到齊，許爸爸和許媽媽會到每桌豪氣的敬酒，感謝工作人員的付出，家庭成員的支持給了芳宜強而有力的後盾，芳宜平時對父母親更是恭敬體貼，我們都看在眼裡，真的令人見識到許家人溫暖團結的力量！

認識芳宜的人都知道她過去在舞台上輝煌的成就。近年，她更多關注在年輕人身上，幾年前她帶了一批來自四面八方的年輕舞者，週末時大家一起排練，芳宜除了身教，更注重態度；她最討厭遲到，也不接受任何不能出席排練的藉口，大家都會在約定的時間提早到排練室做準備。對於現今的孩子，她經常說他們不夠飢渴，因為當你渴望一件事情的時候，你會想盡辦法去做。我想這也是為什麼她無法接受孩子們被動的等待、被餵食資源。

排練結束後，芳宜會帶著累壞的舞者們一起吃飯，放鬆心情，她花非常多時間和他們相處，把每個人的問題帶回家想。有時會跟我訴說每個孩子的狀況，現在這些舞者，有些已進入國外舞團、有的當老師、也有進入銀行

或去當空姐！不管做什麼，她都祝福與肯定，只要小孩想清楚自己要什麼就好，而她只是遠遠的關心著。這些孩子經常會回來找她，聊聊工作和生活，看著他們漸漸在社會上站穩腳步，雖然仍有些稚氣的氣息，但舉手投足都更加成熟了，我想芳宜看在心裡應該很是安慰吧！

也有一些家長來找芳宜，因為孩子想跳舞，要考舞蹈班，許多國中生不知該如何準備，不只壓力大也覺得很迷惘。因此有一次，芳宜決定和這些孩子聊天，當天有不少家長在我們教室外頭等待，結束後我問芳宜，講了些什麼？本以為她會激勵孩子們如何考上舞蹈系，沒想到她反過來勸說，不要執著於舞蹈班，擁抱舞蹈的方式有很多種，讀普通高中也是一個很好的選項，像林懷民老師是政大新聞系，羅曼菲老師是台大外文系，在他們身上有不同的養分可以豐富他們的人生和創作，不一定非要念舞蹈系不可！聽她這麼說覺得很感動，雖然不知這些孩子能領略多少或是放下多少，但是現實生活中真的是如此！

這幾年芳宜除了創作演出外，生活的另一個重心是推廣「身體要快

樂」，她帶著年輕舞者走訪許多縣市偏鄉，因為舞蹈讓她領略了身體快樂的奧義，各位請別想得太難，這和一般大家認為生澀難懂的現代舞不同，她發展了一套適合一般大眾，沒有舞蹈基礎也可以活動身體的方法，參與的有老人，有小孩，不分年齡都可以快樂動身體。

同時，我們也成立「身體要快樂教室」，持續性的推廣這個理念。成立教室這四年多來，身為教室學員的一員，一開始我只關心會不會瘦，芳宜卻沒有給我滿意的答案，她只說持續做下去會修飾身體的線條，我的胖瘦問題被遺棄了。就這樣，我跟了三年半的課程，經常性的運動讓我消除了長年累月胸口疼痛的問題，也從梨型的身材變得更有線條，流汗讓我的心情放鬆，情緒穩定，這些都是當初沒有預期的效果。後來我經常對她說，成立教室後收穫最多的人是我！甚至以四十二歲的年紀懷上了第一胎，懷孕期間體重只增加八到九公斤，每週仍持續三堂課程直到第九個月，雖然肚子大了有些不方便，但覺得自己的身體還算靈活，也沒有水腫！我想這一切，都要歸功於「身體要快樂教室」老師們的陪伴，讓我可以在懷孕的過程舒適自在。

雖然芳宜曾貴為瑪莎‧葛蘭姆舞團的首席舞者，但她很樂於和民眾分享身體開心的密碼，在教室裡和學員話家常，小至五歲大至七十多歲，視每個學員身體需要加強或注意的地方，關心他們的需求及改變，她最常要求授課老師們教學的核心是關照學員們的身體，在這裡不談舞蹈技巧，而是單純的滿足身體。。舞台上那個舞藝精湛的許芳宜，走下舞台後最熱衷的，是不忘回到因為舞蹈而帶來身體快樂的初心。

近年芳宜演出的場次逐漸減少，二○一七年，我們自製了《Salute》的演出，演出前的三個星期，她和藝術家們關在國家戲劇院排練室工作，幾次看著她和外蒙古男舞者Altan跳完攤在地上的急促喘息聲，都會想，還能看她跳舞幾次呢？

這個問題目前沒有答案。

在臉書上看到她和朋友在美國放假旅行的照片，笑容很放鬆、很享受，至少不用再擔心做其他活動會讓身體受傷、影響演出，很開心她終於真的可以放假！

期許未來更棒的自己

蘇俊諺

　　兩個禮拜的學習、心裡得到的感動、堅持到最後的勇氣，真的說不上來。

　　十二歲進入劇校學習不同的表演，最初只是因為小時候還不知道要做什麼，沒有目標的學習著。長大後，我慢慢開始思考，不覺得舞蹈或特技只是件好玩的事，是因為喜歡表演、很享受站在舞台上，也就懵懵懂懂的走到了現在。這一路走來看過的演出、聽過鼓舞人心的演講，真是多到數不清。但我卻不曾在腦海裡認真的做夢過、思考過未來會多麼美好，自己又會變成怎麼樣的一個人。明明聽得多，看得多，但不知道為什麼，這些他人的經驗卻都沒能影響我。可能當下有短暫的啟發，卻不是長期的影響。

　　在劇校一天一天過，對於自己、對於未來，好像也慢慢地迷失，有好多

的不確定性。對於特技，我也不敢說有多大的熱愛，對於舞蹈好像也是一樣。我好像什麼都會，什麼都有涉獵一點，但真的要拿出本事來，又好像沒有哪一項是值得驕傲，讓自己滿意的。到了選擇大學的時候，我因為懶惰、害怕、對自己不相信，所以選擇了最輕鬆、簡單的方案——直升劇校大學部。

因緣際會下，看到「許芳宜&藝術家」駐高雄「國際舞蹈創作進行曲」的舞者甄選機會。我不知道自己怎麼會有勇氣報名，甚至能進到第二輪複試，說不上來的感動和開心！那時的我感覺自己好像真的可以跳舞。但在第二次複試就被刷掉了。跟老師面談的時候，老師說我的態度：可有可無、沒有很想要參與的慾望。這其實是我從小到大的問題，看不見慾望！雖然甄選被淘汰的答案很明確，但我就是想跟老師聊聊天，畢竟這種機會也不是每天都有，所以就留下來向老師發問。其實當時，等在電梯口前我真的快哭了。因為沒有被選上，因為我發現自己明明很想要，但我的能力還不夠，我努力的也不夠多。

我知道哭不能解決問題。所以我回家後發了訊息給老師。雖然當下沒有獲得去高雄的機會，但我可以在台北找老師一起練舞。我把握每一次機會，在學校上課也變得更認真更努力。結果有一天，老師跟我說可以一起去高雄參加工作營，當下真的非常開心！雖然還是會有很多問題要面對，像是學校的制度以及自己目前的身體能力等等。但是我跟自己說，這個機會真的得來不易，想要就去做，別給自己這麼多阻擋自己的理由，就去高雄吧！

第一天暖身課前，老師說不會跳舞的舉手。開始上課，我很緊張，覺得壓力很大，開始排練，動作記不得，拍子也聽不到，一直被老師提醒，慢慢地懷疑自己的聲音就出現了：我是不是不可以，是不是做不到？

老師常常拉我到旁邊，跟我說筆記、評語、說我有進步。能這樣跟老師交流，我真的很開心！但看到大家時，就知道自己真的還不夠。

最難忘的一次是，老師讓我們看排練影片，我發現自己跳得很差，一直拖延大家的進度，害老師陪我們一直練習，練到最後一刻還是沒能達到要求，我當下雖然只是笑笑，可是我把這件事情放在心上。那天晚上，剛好要

去聽老師演講，我終於真的不小心在大家面前哭出來⋯⋯我真的很想把一件事情做好，但一直做不好，我說服不了自己，也說服不了別人。那天聽完老師的演講：「非做不可的勇氣」，我真的覺得非做不可，沒有別的理由可以再打敗我。於是馬上整理情緒，更加油更努力的學習、練習。

有一次排練結束，我說想再多上一堂芭蕾課，雖然老師當下應該真的很疲憊了，但老師還是願意馬上備課，教導我們。直到最後一天呈現，創作營結束，我感覺自己有些許進步，但距離我的目標還遠遠不夠。兩個禮拜，最難得可貴是遇到一群志同道合、一起成長的夥伴，遇到一個很相信、很愛護、很用心對待大家的老師。以前總都在別人口中聽到某個機會或經驗很好、跳舞很開心，但我永遠沒辦法感同身受。這一次，我卻可以很驕傲、很開心說：我的身體很快樂，我很享受，跳舞是一件很開心的事情！

別人的故事永遠不會是我的，而我現在正寫下屬於自己的故事。我想我未來一定會好好跳舞、把舞蹈練好，期許未來更棒的自己！

不藏私，只要你有本事拿

劉威廷

記得認識芳宜老師是在大二那年暑假，因為我是個舞蹈門外漢（並非科班出生），所以一開始對許芳宜這個名字其實很陌生，但第一次見到芳宜老師時，就能感覺到老師是一個能量非常強的人，有著很強的感染力，在她身邊總是能明顯感覺到這種氣場！記得那是一個很臨時的小小Audition（徵選），因緣際會下，我也一起參加。也不曉得為什麼，那時候被芳宜老師挑中。

她要我再跳一次，依稀記得，老師在我耳邊告訴我，做這些動作時：

「想像你在一個廣闊的大海、你要把這些給全部包起來、讓自己變得更大，不要忘記你的笑容和你的視線。」就這麼簡單的一些叮嚀，讓我第二次做這些動作時猶如脫胎換骨，彷彿獲得了老師的能量，跳舞變得好快樂，好有成就感。

這就是老師獨特的感染力，她總是能讓你相信，不管是相信自己做得到，還是相信那些信念。因為她以身作則，似乎一切都變得有可能。

大學畢業，是我第二次遇見芳宜老師，這次的我正式成為老師的舞者，也深深體驗到老師的嚴格和紀律，當然也有著滿滿的愛與照顧。工作時絕不馬虎，而工作結束後，就像媽媽一樣，我們受到百般照顧。記得剛開始，我總是那位被老師責罵的學生，每次排練壓力都很大，但我沒有放棄。

不過那次以後，我變得更加認真與專注在自己身上，機會是自己創造的，想要被看見怎樣的自己，你就要付出相對的努力，我也變得比之前更有自信，我想應該是因為我再度願意相信，我一直很想找回那個跳舞很快樂的自己，那之後，我也慢慢地找回了這種感覺。

跟著老師四處闖蕩，不知不覺已經過了六年。這六年中我們有許多的轉變，我們更加瞭解芳宜老師，看過老師很生氣地罵三字經、看過老師失望無奈的樣子，看過老師私底下開心玩樂的一面，看到老師許多做人處事的方法。

老師從不吝嗇，總是無私的給予，芳宜老師常說：「我什麼都能給，但你要有本事拿。」事實上也是如此，也因為她總是以身作則，把自己照顧好，所以我們不太會看到老師脆弱的時候，我想這也是她一直以來唯一不變的地方，無私的分享，以及對自己的嚴格。讓她在大家心目中，一直是那閃耀的巨星，和大家願意相信與學習的典範。

感謝名單

王徐峰、李　安、李函潔、宋奕萱、林　強、林克華、林芳如、林家安、

林秦華、林惠嘉、吳易致、吳俊霖、金多誠、邱蔚中、侯孝賢、姚宏易、

范綱峰、陳世杰、陳錦穢、曹凱評、許馨云、黃元泰、黃彥翔、曾文娟、

童子賢、張淳翊、張偉強、程安德、詹怡宜、顏雅婷、藍祺聖、Craig-

Hall、Lativ、Sergei Krasikov、Tyler Angle、Wendy Whelan

（依姓名筆劃次序）

people 421

我心我行．*Salute*

作　　者—許芳宜
主　　編—林芳如、李麗玲（協力）
企劃經理—金多誠
封面暨內頁設計—林秦華
攝　　影—林家實　拉頁.16.22.32.42.48.54.57.60.65.68.88.134.154.159.160.167.176.183.192.204.210.214.218.235.236.240.243.244.
　　　　　吳易政　P26.31.44.66.114.125.126.133.148.190.
　　　　　黃彥翔　P36.194.198.226.
　　　　　曹凱評　P4-5.P62.76.81.94.102.108.112.120.138.170.184.
　　　　　王徐峰　P73.
　　　　　邱蔚中　P85.
　　　　　Sergei Erasikov　P93.
　　　　　程安德　P98.
　　　　　藍祺聖　P143.144.
總　　編—曾文娟
董　事　長—趙政岷
出　版　者—時報文化出版企業股份有限公司
　　　　　一〇八〇一九台北市和平西路三段二四〇號七樓
　　　　　發行專線—（〇二）二三〇六—六八四二
　　　　　讀者服務專線—〇八〇〇—二三一—七〇五
　　　　　　　　　　　（〇二）二三〇四—七一〇三
　　　　　讀者服務傳真—（〇二）二三〇四—六八五八
　　　　　郵撥—一九三四四七二四時報文化出版公司
　　　　　信箱—〇八九九臺北華江橋郵局第九九信箱
時報悅讀網—http://www.readingtimes.com.tw
時報出版愛讀者—http://www.facebook.com/readingtimes.fans
法律顧問—理律法律事務所　陳長文律師、李念祖律師
印　　刷—和楹印刷股份有限公司
初　　版　一　刷—二〇一八年九月二十一日
初　　版　十　刷—二〇二二年十一月八日
定　　價—新台幣三九〇元

我心我行.Salute / 許芳宜著. -- 初版. -- 臺北市：
時報文化, 2018.09
　　面；　　公分. -- (People ; 421)
ISBN 978-957-13-7537-3(平裝)

1.許芳宜 2.舞蹈家 3.臺灣傳記

976.9333　　　　　　　　　　107014727

ISBN 978-957-13-7537-3
Printed in Taiwan